먹그림 갤러리그라피와

송종율 지음

태학원

머리말

1990년대 이후 우리 사회에는 IQ를 대신한 EQ의 열풍으로 감성 마케팅이 떠오르기 시작하여 그래픽디자인에서도 혁신적인 변화가 나타났습니다. 즉, 여지껏 사용되어온 컴퓨터 폰트의 단조로움과 식상함은 감성과 휴먼으로 연결되는 마케팅과는 일치하지 못했기 때문에 새로운 대안으로 등장한 것이 캘리그라피입니다.

오늘날 캘리그라피의 가장 흥미진진한 면은 그것을 통해 이루어지는 스타일과 매체의 광범위한 다양성에 있습니다. 문화가 발전하고 다양해질수록 여러 가지 사고가 존재하게 되는데 개성적 표현과 우연성이 특징인 캘리그라피는 사회적인 요구와 성격이 합치되며 기록과 전달의 기능 이외에 보는 글자로서 이미지를 보여주는 감정적 요소의 하나로 새롭게 인식되고 있습니다. 따라서 현재 캘리그라피는 중요한 요소로 부각되고 있으며 기업체에서도 상품의 브랜드명이나 광고의 헤드라인 서체 등에 콘텐츠의 이미지를 보다 독특하게 전달하기 위하여 활용되고 있습니다.

캘리그라피는 일상 생활용품을 비롯해 거리 곳곳의 간판 등에서도 쉽게 발견될 수 있고 전기, 전자제품에서부터 아파트 현관 디자인 등 거의 모든 분야에서 이용되고 있습니다. 하지만 이렇게 널리 이용되고 있는 것에 비하여 캘리그라피는 아직도 걸음마 수준에 불과합니다. 이에 용어의 개념이나 이론의 정립 및 바람직한 실습 방법 등이 캘리그라피가 앞으로 발전하기 위한 필수 요건 중의 하나입니다. 따라서 이 책에서는 캘리그라피의 이론과 실기의 전반적인 것을 보다 체계적으로 다뤄 보고자 합니다.

이 책은 크게 여섯 부분으로 구성되어 있습니다. 제1장은 캘리그라피의 이론 부분으로 캘리그라피의 개념 및 서체의 표현 유형 분류, 브랜드별 표현 사례 등을 살펴보

았습니다. 제2장은 캘리그라피의 실습 부분으로 구성되어 있습니다. 캘리그라피의 표현 도구 및 운필법과 기본 자세, 한글 캘리그라피와 영문, 한문 캘리그라피 등의 실습 방법과 특히 다양한 도구를 이용해 단어 쓰기를 실습함으로써 보다 개성있는 글씨를 쓰는 데 다소나마 도움이 되리라고 생각합니다. 제3장은 서간체 기초 실습에 대해 쓰는 방법을 보여주고 제4장은 수묵일러스트(먹그림) 그리는 방법을 보여줌으로써 글씨와 그림을 배우고자 하는 초보자들에게도 많은 도움이 되리라고 생각합니다. 제5장은 문인화 일러스트 그림 모음으로 저자가 직접 그린 작품을 수록하여 서화의 일체감을 볼 수 있도록 하였고 제6장은 저자가 개인전을 할 때 직접 쓴 서예 작품 모음으로 주로 한문 글씨를 수록하였습니다.

한가지 꼭 당부하고 싶은 것은 캘리그라피의 특성상 기초 과정을 습득하기까지 오랜 시간이 걸릴 수 있습니다. 그러나 기초 과정을 잘 습득하여 나간다면 시간이 지날수록 그 진가는 확연히 드러날 것입니다. 빠른 시간 내에 성과가 나오지 않더라도 조급하게 굴지 말고 묵묵히 글씨가 몸에 익숙해질 때까지 열심히 학습에 임한다면 자기도 모르게 어느새 발전하고 있는 것을 실감하게 될 것입니다. 그리고 주변에 좋은 캘리그라피 작품을 눈여겨 보는 것도 안목을 높이는 한 방법입니다.

끝으로 이 책이 나오기까지 물심양면으로 도와주신 태학원 이무형 사장님께 감사하고 고맙다는 인사를 드리고 싶습니다.

감사합니다.

편저자 송 종 율

목 차

Calligraphy

02
캘리그라피
실습

목 차

Calligraphy

01
캘리그라피
이론

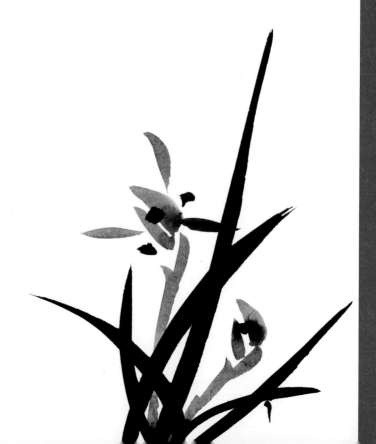

1. 캘리그라피(Calligraphy)의 개념

캘리그라피(Calligraphy:영, Calligraphie:불, kalligraphie:독)의 사전적 의미는 '아름답게 쓰다'는 뜻으로 어원으로는 kalls 그리스어로 '아름답다', Graphy는 '필적을 뜻해, kalls(Beauty)+Graphy는 아름다운 필적(筆跡), 서법(書法), 능서(能書), 달필(達筆)을 의미합니다. 조형상으로는 의미 전달의 수단이라는 문자의 본뜻을 떠나 유연하고 동적인 선, 글자 자체의 독특한 번짐, 살짝 스쳐가는 효과, 여백과 균형미 등 순수 조형의 관점에서 보는 것을 뜻합니다.

캘리그라피에 대한 개념은 어떤 시각에서 보느냐에 따라 조금씩 차이를 가집니다. 약간의 차이는 있지만 동양에서는 서예(書藝)을 의미하는데 심오한 정신과 감성의 조화를 표출하는 하나의 예술로서 특히 붓에 의한 예술적 가치가 높은 서(書)를 이야기하며, 중국에서는 서예를 서법(書法)이라 하고 일본에서는 서도(書道)라 말합니다. 원래는 붓이나 펜을 이용해서 종이나 천 등에 글씨를 쓰는 것으로 비석 등에 파서 새기는 에피그래피(Epigraphy)와는 구분되었으나, 비문(碑文)도 아름답게 쓰는 것은 캘리그라피에 포함됩니다. 하지만 서구에서는 서예가를 캘리그라피가 아닌 펜맨(Penman)이라 설명하는 쪽이 더 많다고 하는데, 캘리그라피는 글씨를 잘 쓰는 사람이라기보다 아름답게 도형화하는 사람이란 의미가 더 가깝기 때문입니다. 따라서 서구의 캘리그라피는 글씨를 아름답게 장식적으로 도형화하는 것이라 할 수 있습니다.

넓은 의미의 캘리그라피는 펜 또는 붓 나아가서는 새로운 도구를 사용하여 사진 식자나 컴퓨터와 같은 기성의 문자 출력 시스템에서는 얻어낼 수 없으면서 레터링(Lettering)된 문자도 아닌 즉흥적으로 쓰인 육필문자(Free hand)로서 조형적으로 아름답게 묘사하는 기술 및 묘사된 글자를 말합니다. 현대에 이르러서는 컴퓨터에서 개발한 일반 서체에 상대되는 개념으로서 의도에 따라 고전적 서풍에서 창작 전위적 서풍까지를 모두 포함한 손으로 직접 만들고 디자인한 모든 형태의 글씨를 의미합니다.

오늘날의 캘리그라피가 가장 흥미진진한 면은 그것을 통해 이루어지는 스타일과 매체의 광범위한 다양성에 있습니다. 문화가 발전하고 다양해질수록 여러 가지 사고가 존재하게 되는데 개성적 표현과 우연성이 특징인 캘리그라피는 사회적인 요구와

성격이 합치되며 기록과 전달의 기능 이외에 보는 글자로서 이미지를 보여주는 감정적 요소의 하나로서 새롭게 인식되고 있습니다.

따라서 현재 캘리그라피가 중요한 요소로 부각되고 있으며 기업체에서도 상품의 브랜드명이나 광고의 헤드라인 서체 등 콘텐츠의 이미지를 보다 독특하게 전달하기 위하여 고유한 서체로 활용되고 있습니다.

2. 캘리그라피의 역사

1) 서양의 캘리그라피

서양의 캘리그라피는 인간이 언어를 사용하고 기록하게 된 이후부터 그 기원을 찾을 수 있습니다. 고대 알타미라 동굴 벽화와 같은 그림에서 볼 수 있듯이 거기에 그려지고 쓰여진 부호, 기호, 그림, 글자들은 매우 회화적이었고 그림 문자들은 추상화된 회화나 문자로 진화되어 하나의 생각이나 관념을 나타내는 기호로 존재하게 되었습니다.

인류 최초의 문자 기록은 B.C. 4000년 말 정도로 추정되는 우르크(Uruk) 대신전(大神殿) 단지에서 출토된 진흙판(그림 1)으로 농축 산물의 수확량을 갈대(Stylus 첨필)로 기록한 것이 있습니다.

그 이후 고대 문자의 발명을 보면 메소포타미아, 이집트, 중국의 문자 등이 있으며 파피루스의 발견으로 문자의 커뮤니케이션은 급속하게 발전하게 되었습니다.

B.C. 1500년경의 투트모시스 3세(Tuthmosis 3)의 사자의 서(書)에서 초서(草書) 형태의 문자를 발견할 수 있는데 골풀로 만든 펜을 사용하여 승려들에 의해 간결한 추상적 형태의 문자가 사용되었고 그 후 알파벳이 발명되어 인간 상호 교류의 과정에 지대한 영향을 미치게 됩니다.

활자 이전의 문자는 스크립트(Script)라고 부르는 손으로 쓴 흘림체였으며 서양의 문자를 지배했던 기독교 문화에서 발생하였습니다. 10세기경 수도승들은 은으로 장식된 손으로 쓰인 '광필체사본(Illuminated manuscript)'(그림 6)을 만들어 지식을 보존했습니다. 이것은 성스러운 기록물로서 대단한 의미을 지니고 있었고 또한 내용을 시각적으로 확장시키기 위해서 그래픽적인 장식 및 삽화적인 장식의 사용이 중시되었습니다. 이후 캘리그라피라는 용어를 사용하게 되며 더욱 발전된 글자의 미학을 보여주게 되었습니다.

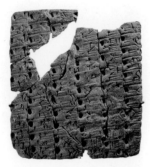

그림 1. 우르크에서 출토된 진흙판

그림 2. 설형 문자(楔形文字)

1950년대의 서양 예술에서 그래피즘, 부호 글씨에 대한 관심은 더욱 높아지고 칸딘스키, 클레, 미로 등의 서양 화가들로부터 작업되었습니다. 이것은 동양 문물의 교류와도 관련이 깊다고 볼 수 있습니다. 2차 세계대전 이후 새로운 미학과 이데올로기를 구축하고자 하였습니다. 현대에 이르러서는 동양 정신과 서예는 서양 문화에 커다란 영향을 미치고 있습니다. 즉, 서양의 선과 서예의 획이 갖는 표면적 유사성을 발견한다면 동양의 정신에 대한 이해 없이는 이해하기가 어려울 것입니다.

칸딘스키로부터 비롯된 '즉흥'의 개념은 동양 예술의 직관적 방식과 재료의 우연성의 효과와도 연결되며, 마크토비(Mark Tobey), 앙드레 마송(Andre Masson) 등의 많은 작가들이 서예와 근접한 유사점을 보이고 있습니다.

그림 3. 이집트 19왕조시대 사자의 서

그림 4. 기욤 아폴리네르의 시집
'Calligram'에 있는 시들

그림 5. 앙드레 마송의 작품 그림

그림 6. 중세 광필체사본

그림 7. 고대 희랍문자

그림 8. 로만언셜체(5세기)

그림 9. 캐롤린지언 스크립트(9세기)

2) 동양의 캘리그라피

동양의 캘리그라피는 상형문자인 한자에서 시작된 서예라 할 수 있습니다. 예로부터 시(詩), 서(書), 화(畫) 일치라 하여 글씨와 그림을 같은 예술로 보았으며 이러한 한자 문화는 동양 문화 정체성에 커다란 역할을 하며 동양 미술의 발전에 가장 큰 획을 그었습니다.

한자는 중국에서 만들어진 문자로 원래 그림에서 발달된 상형문자(象形文字)입니다.

상형(象形), 지사(指事), 회의(會意), 형성(形聲), 전주(轉注) 문자 등으로 발달한 표의문자(表意文字)로 표음문자(表音文字)도 많으며 각 문자가 고유의 뜻을 지니는 것이 특색입니다. B.C. 200년경에 만들어진 이 문자는 B.C. 1500년경 고대 은나라 유적에서 갑골문자(그림 10)가 발견되어 기호화되었다는 것을 알 수 있습니다.

현재 중국에서는 간체자(簡體子)를 사용하고 있습니다. 한자의 형은 글자의 이용도가 높아짐에 따라 필서 재료는 당초 돌, 뼈, 금속에서 비단, 종이로 변화되었으며 필기도구의 변화는 금속, 대나무 펜에서 시작되었습니다. 이것은 고문(古文), 대전(大篆), 소전(小篆), 예서(隷書), 해서(楷書), 행서(行書) 초서(草書) 등을 만들어 냈습니다.

상형문자를 시점으로 발전한 한자는 상(商), 은(殷) 시대부터 주선왕(周宣王) 이전(B.C. 2500~827)까지 갑골문(甲骨文), 금문(金文), 석고문(石鼓文), 도문(倒文)이 생겼는데 이것이 고문(古文)입니다. 그 후 전서체(篆書體)가 생기고 한대(漢代)에 이르러 예서(隷書), 해서(楷書), 행서(行書), 초서(草書)의 순으로 발생되어 정착되었습니다. 한자 서체의 변천 과정 및 시대별 서체의 특징은 (표1)과 같습니다.

서체 변천 과정

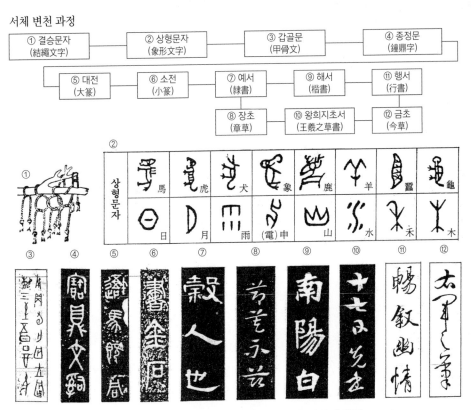

표 1. 한자 서체의 변천 과정 및 시대별 서체의 특징

한자의 구조를 분류하여 보면 상형, 지사, 회의, 형성, 전주, 가차의 6가지로 구분되며 이것을 육서(六書)라고 합니다. 이중에서 상형문자는 가장 원초적인 것으로서 물체의 형상을 본뜬 것이며, 그 외에 평선 위에 점으로 나타내어 그 뜻과 형태를 만들어낸 지사문자(指事文字), 둘 이상의 문자를 합한 회의문자(會意文字), 추상적인 형태를 표시하는 가차문자(假借文字), 동음 이의어의 구분을 위해 표의적인 변을 사용하는 것인 형성문자(形聲文字), 동일한 글자를 파생적인 용법으로 사용한 전주문자(轉注文字) 등이 있습니다.

이와 같이 표기의 필요성과 필서 재료의 발달로 한자는 계속적인 발전과 정착을 거듭하였고 사상과도 관련지어 여러 변화를 거쳐 비로소 미적 감각과 합치된 서예(書藝)가 형성되기 시작하였습니다.

서(書)는 다섯 손가락을 통하여 붓으로 표현하는 것으로서 필(筆) 즉, 글자를 쓰는 것과 심성의 교류를 내포하고 있는 것이며, 문자 표현을 위한 도구로는 지(紙), 필(筆), 묵(墨)이라는 재료를 통하여 인간의 감성과 사상을 표현하는 과정을 겪으며 발전하게 된 것입니다.

동양의 미적 개념은 서양의 장식적이고 기능적인 가치를 우선하는 것에 비해 예술적 가치를 정신적, 감성적인 곳에서 찾으려 하고 있습니다. 따라서 이러한 인식의 태도는 인간 본래의 터전인 자연에서 나오는 진선미(眞善美)를 모두 동일한 것으로 여기는 동양미의 범주를 낳게 되었습니다.

그리고 자연과 예술은 동일한 의미를 갖게 되며 외적 자연 대상의 미(美)만이 아니라 도(道)가 작용하는 자연 그 자체의 아름다움을 통하여 그에 순응하고 일체화가 되려는 미를 통하여 예술을 구현하려고 하였습니다.

이와 같이 자연의 본질과 그 속에서 느껴지는 연감을 바탕으로 생성되고 사용된 한자는 운동감의 균형적 자세, 힘과 속도로 조절된 붓의 운용 등으로 표현됩니다.

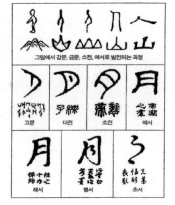

그림 10. 갑골문의 탁본　　　그림 11. 한자의 발전 과정　　　그림 12. 송대(宋代)의 화가인
미페이의 글씨 석 점

표 2. 동·서양 캘리그라피의 도구 특성 및 차이점

구분	동양(붓)	서양(펜)
종류	자호필: 산토끼 털로 만든 붓	갈대펜(Reed pen)
	낭호필: 이리의 털로 만든 붓	펜(다양한모양의 펜)
	양호필: 양의 털로 만든 붓	붓(대부분 납작 붓)
	겸호필: 두 종류 이상의 털을 섞어 만든 붓	날짐승의 깃촉(Quill)
	이 외에 말, 쥐, 족제비, 개, 고양이, 대나무, 칡뿌리 등	
	분사형 도구, 크레용, 판화, 꼴라주, 에피그래피, 컴퓨터그래픽 등 표현 도구의 무한점	
표현 특성	사용 공간의 부자유성, 방향 전환의 자유성, 속도감에 의한 다양화, 감성 표현력 풍부, 다양한 선의 표현 가능, 자연적 유연성	사용 공간의 자유성, 방향 전환의 부자유성, 속도감에 의한 표현 제한, 사용의 용이성, 풍부한 감성 표현의 부족, 제한된 선의 표현, 기계적 경직성
문화 특성	연필문화: 정신적, 감성적	경필문화: 기능적, 장식적

동양의 캘리그라피 도구는 작가의 기술(Skill)에 의한 의존도가 높고 서양의 캘리그라피 도구는
도구에 의한 의존성이 높습니다.

3) 동·서양 캘리그라피의 차이점

캘리그라피의 표현 대상은 문자입니다. 이는 문자와 더불어 발생하였다고 볼 수 있으며 즉, 문자의 기원이 캘리그라피의 기원이라고 볼 수 있습니다. 일반적으로 전통적인 캘리그라피는 우리나라와 중국, 일본의 한자 문화권, 기하학적이고 독특한 조형성을 지닌 아라비아 문화권, 기독교 문화의 서양 문화권으로 구분되며 이것은 캘리그라피의 발달이 종교와도 밀접한 관련이 있다는 사실을 의미합니다.

중국을 중심으로 발달한 서예는 불경의 전파와 역사 기록에 사용되었고 아름다운 직선과 곡선으로 이루어진 기하학적이고 독특한 운율이 있는 아랍문화도 이슬람교 코란의 전파와 번역에 근거를 두고 있습니다.

서양 문화권인 로마문자, 법률, 기독교 문화 등은 중세시대 수도원에서 필경사들이 제작한 아름다운 책인 성서 필사본에 발전 근거를 두고 있습니다.

또한 동·서양 캘리그라피의 문화적 특성의 차이점을 보면 동양은 부드러운 연필문화(軟筆文化)이고 서양은 딱딱한 경필문화(硬筆文化)라고 볼 수 있습니다. 미의 개념은 동양은 정신적, 감성적인데 비해 서양은 기능적인 면을 볼 수 있으며 표현 방법은 동양은 집단적이고 서양은 개념적임을 볼 수 있습니다.

표 3. 동·서양 캘리그라피의 차이점

구 분	동 양	서 양
문화적 특성	연필문화(軟筆文化)	경필문화(硬筆文化)
미의 개념	정신적, 감성적	기능적, 장식적
표현방법	집단적	개념적

표 4. 캘리그라피 표현의 문화권별 차이점

한자 문화권	한국, 중국, 일본	불경 전파와 역사 기록	위에서 아래로 쓰기
아라비아 문화권	기하학적인 독특한 아랍문자	코란 전파와 번역	오른쪽에서 왼쪽 쓰기
서양 문화권	로마문자, 법률, 기독교 문화	성서 필사본	왼쪽에서 오른쪽 쓰기

4) 한글과 캘리그라피

한글은 타 민족과 구별되는 한민족의 독자적인 문화와 문명을 가능케 하는 핵심요소로 규정할 수 있습니다. 따라서 단순한 기능적인 아름다움이나 편리함 이전에 그 정체성을 문제 삼아야 합니다. 또한 서예라는 창을 통해 한글을 볼 때, 예술이라는 또다른 차원의 문제와 결부될 수 있습니다. 훈민정음 창제기에 발표된 글자꼴은 붓글씨로는 표현이 어려운 기하학적 성격이어서 대략 150여 년 동안 한글 글자꼴의 붓글씨체는 일정한 양식이 정립되지 않았고 임진왜란을 전후하여 한글 붓글씨의 양식화가 이루어지기 시작해 특히 목판 글자체에 영향이 나타나면서 한층 균형잡힌 글자꼴이 나타났습니다.

서예는 필서 재료의 변화 그리고 그 용도에 따라 자연스럽게 발전되었습니다. 우리나라는 동양 문화권 속에서 한자와 서예의 영향을 많이 받아 왔습니다. 그러나 훈민정음은 한자와는 비할 수 없는 특성을 지닌 것으로, 반포 초기부터 세가지 유형의 변화를 볼 수 있는데 우리 문자의 원형이 되는 훈민정음 해례본(그림 13)의 한글자와, 활자체로서의 석보상절(그림 14) 한글자, 그리고 월인석보(그림 15), 조선시대의 용비어천가(그림 16), 궁체정자(그림 17), 선조어필(그림 18), 궁체흘림(그림 19), 한글자의 모필(毛筆)적 표현이 그것입니다.

그림 13. 훈민정음 목판본 그림 14. 석보상절 목활자본 그림 15. 월인석보 목판본

| 그림 16. 용비어천가 | 그림 17. 궁체정자 | 그림 18. 선조어필 | 그림 19. 궁체흘림 |

표 5. 한글 글씨체 활자체의 변천

1400년대	1500년대	1600년대	1700년대	1800년대	1900년대

이상의 서체는 오랜 세월 변화를 거듭하여 사람들이 쓰기에 편리한 자체(子體)만이 남게 되었습니다. 모든 서체는 미적 도구보다 도구의 편의성이 관련된 실용성을 먼저 생각하게 되고 그 후에 조형저인 문제로 다가서게 됩니다. 훈민정음이나 동국정운의 한글자에 나타난 자체는 기하학적 도형으로 구성되었으나 월인석보의 한글자는 좀더 발전하여 도안적 요소가 조금씩 사라지고, 당시 성행되었던 목판 인쇄에서 보이는 자연스러운 서체가 만들어졌습니다.

한글 서예의 서체 분류는 아직까지 일관성 있게 정리되지 못하고 있지만, 관련 서적이나 실생활에서는 다양하게 쓰이고 있습니다. 조선 전기의 자형 특성을 따른 서체로는 판본체(板本體), 반포체(頒布體), 정음체(正音體), 용비어천가체, 국문전서, 고체(古體) 등으로 불리는 한글 반포 시의 서체들이 있습니다. 그리고 궁체로 발전되기 이전의 것으로 국한문혼서체, 효빈체(效嚬體), 문인체가 있으며 궁체(宮體)도 그 자형의 특성에 따라 정자, 흘림, 진흘림으로 구분하고 정자를 박음글씨(인쇄글씨) 등의 용어로 사용한 시기가 있었습니다. 이 중 지금까지 뿌리를 내리고 사용되는 한글 서체 명칭으로 판본체, 고체, 국한문혼서체, 궁체 등이 있습니다.

그림 20. 선조어필-조선중기 그림 21. 인선왕후 서간-조선중기 그림 22. 옥원듕회연-조선후기

한글 판본체는 인쇄에 적합하도록 만들어진 것으로 훈민정음 제정 당시의 글자 형태에 충실하여 조선 초기에는 딱딱하고 정형화된 모습이었으나 점차 필사체의 점과 획에 영향을 받아서 부드러운 맛을 지니게 되었습니다. 대표적인 판본체로는 유교나 불교의 경서들을 한글로 풀어쓴 언해본이 있으며, 행간은 물론 글자간의 간격이 일정하며 비교적 글자의 중심을 맞추려고 한 것이 특징입니다. 판본체는 글자를 새기기에 편리한 목판이 주재료로 사용되었으며 고체(古體)라고도 합니다.

-. 원필 쓰기

훈민정음체: 획이 둥글고 입체적이며 운필(運筆) 방법은 역입(逆入)하여 붓을 바로 세운 다음 행필(行筆)하여 힘주어 운필하다가 끝부분에서 점차 붓을 들어 올리면서 필봉을 곧바로 세워야 합니다.

※ 운필(運筆)
기필(起筆)에서 역입(逆入)하여 붓을 바로 세운 다음 행필(行筆)할 때 힘주어 운필하다가 끝부분에서 점차 붓을 들어 올리면서 필봉을 곧바로 세워야 합니다.

-. 방필 쓰기

용비어천가: 역입(逆入)하고 봉회(鋒回)하는 것은 원필과 같으나 획의 처음과 끝부분에 각(角)이 생깁니다. 기필(起筆)과 수필(收筆)을 모나게 하여야 하며 한자의 고예(古隸) 팔분(八分) 획법으로 씁니다.

※ 기필(起筆)과 수필(收筆)을 모나게 하여야 하며 한자의 고예(古隸)와 팔분 획법으로 씁니다.

한글 창제 이후 한글에 장식을 한다든지 어떤 꾸밈을 넣으려는 구체적인 시도는 없었으며 한글 서예도 한자 서예와 마찬가지로 예절과 법도를 중시하여 쓰여지는 데 목적을 두었습니다. 우리나라의 역사적 사건과 시대 상황으로 미루어 볼 때 한글에 대한 창작 의지를 가질 수 없었고, 한글은 읽고 쓰는 기능 외에는 없다고 생각했습니다. 한글 서예는 예술적인 문화 산물로만 남아 붓글씨를 잘 쓰는 달필가들의 취미생활로만 보존되고 있었습니다. 현대로 와서는 1990년대 초반 이러한 서예 풍토를 탈피하고자 하는 일련의 움직임이 일어났는데 바로 '읽는 서예'에서 '보는 서예'로의 전환입니다. 궁체 일색의 유형에서 벗어난 자유로운 필치의 새로운 형식의 작품들이 선보이게 되었습니다. 이것은 한글에 담긴 한국적 조형 의식을 현대적인 변형을 통해 기존의 한글 서체가 지닌 단조로움이라는 취약성을 탈피하고 서예에 감춰진 회화성과 즉흥성을 강조한 또 다른 한글 서예를 발견하는 등 변화를 거듭하며 오늘에 이르렀습니다. 현재 한글에 대한 인식의 재조명과 관심, 실험적 활자체의 연구로 인해 이전과는 다른 새로운 모습으로 발전해 나가고 있는 실정입니다.

(1) 디지털 환경에서의 한글 캘리그라피

오늘날 디자인 환경은 어떤 절대적 기준이 없는 다양성의 시대이며, 표현 방식, 표현 도구, 소재 등의 다양함은 상상의 가능성을 넘어섰습니다. 이에 따라 디자인도 다양하게 나타나고 있으며 세분화되어 가는 추세입니다. 디자인 표현의 한계성을 극복하고 한국적 디자인을 창출해 내기 위한 한 분야로서 캘리그라피 표현은 좋은 시도가되고 있습니다. 캘리그라피적 표현은 영화 타이틀, 광고, 북 디자인, 패키지, 서예, 간판, 웹 등 우리의 생활과 문화 일반에 다양하게 나타나고 있습니다.

우리의 고유 문자인 한글이 탄생한 것은 15세기에 들어서이고, 당시로는 그것이 심미의 대상으로 여겨지지 않았기 때문에 서예하면 먼저 한자를 떠올리게 되고 붓글씨를 대표적으로 인식하는 것도 당연합니다. 디지털 기술이 우리에게 던져준 중요한 인식의 변화 중에 하나는 활자의 이미지성을 파악하게 되었다는 점입니다. 지금까지 활자는 전달의 기능이 가장 중요한 임무였으므로 활자 한 자 한 자 낱자가 지닌 조형성이나 미학적인 가능성에 대해서는 관심을 두지 못했습니다. 그러나 컴퓨터 기술은 활자 낱자에도 이미지성을 부여할 수 있게 해주었고 전달에만 전념했던 언어 본래의 목적에 대한 새로운 각성이 일어난 것입니다. 예컨대 연극을 관람하면 배우

의 대사 전달만이 극을 관람하는 전부가 아니라 무대의 조명, 디자인 그리고 관객의 분위기 등 이 모든 것들이 함께 어우러져 극적 전달력을 높입니다. 이같은 원리를 언어 전달 방식에도 도입할 수 있다는 걸 깨닫게 되었고 활자에 이미지성을 부여하는 작업이 가능하게 된 것입니다. 지금 이루어지고 있는 손글씨 디자인은 바로 이런 활자에 대한 이미지성의 표현이라는 맥락에서도 파악될 수 있습니다. 활자 하나하나가 지니고 있는 표정과 목소리를 조절하고 만드는 작업을 시작한 것입니다. 그러므로 손글씨 디자인을 단지 기계 미학에 저항하는 손의 촉각성 회복이라는 대항 대립적인 입장으로 파악할 것만은 아니며 그보다는 디지털 기술로 인해 새롭게 인식하게 된 활자의 이미지성에 대한 탐색과 실험의 한 과정이라고 할 수 있습니다. 또한 디지털 이전에 우리를 지배했던 아날로그에 대한 향수와 함께 이 둘의 장점을 합쳐 더욱 새로운 표현 세계로 확장하려는 움직임일 수 있다는 것입니다.

표 6. 디지털 환경에서의 한글 캘리그라피 생성 배경

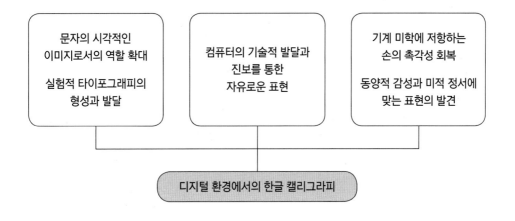

3. 캘리그라피의 영역

캘리그라피의 영역을 분류하기 전에 본 연구를 위해서는 문자, 글자, 활자, 폰트, 서체, 타이포그래피 등의 조금씩 다른 의미를 정리해 보고자 합니다.

문자(Text)는 일정한 소리 마디를 전달하도록 사회적으로 약속된 기호입니다.

글자(Letter)란 말을 글로 적기 위한 시각적 기호이며 문화를 담는 그릇으로, 글자는 말을 눈으로 볼 수 있는 구체적으로 영원한 것으로 만들기 때문에 말과 글자는 분리될 수 없습니다.

활자(Movable Type)란 원래 자형을 납, 안티몬, 백철의 합금으로 주조한 것을 일컬었으나, 사진 식자와 디지털 글자들도 통칭해서 사용하고 있기도 합니다. 인쇄를 목적으로 글자를 일정한 양식으로 만들고 이것을 조합하여 문장을 조판하기 위한 글자형을 의미하며 일반적으로 납활자를 말합니다. 현대에서는 사식 방식 등도 포함한 인쇄 기호로서의 문자를 활자라고 합니다.

폰트(Font)란 활자 조판에 필요한 모든 글자, 숫자 그리고 특수기호들을 포함해 동일한 크기와 모양의 한 벌 전체를 말하며 모든 글자들이 다른 글자에 대해 관계를 가질 때 구조적인 동일성을 가지고 있어야 합니다. 즉 가로획과 세로획의 무게와 두께는 통일화되어야 하고 활자끼리의 시각적인 배열도 잘 조화되어야 합니다.

서체(書體)란 글자체(Letter Style)를 의미하며 공통적인 성격을 갖는 글자 양식으로 일본에서는 활자꼴을 서체라 부르고 있습니다.

타이포그래피(Typograph)란 원래 활판 인쇄술을 가리키지만, 볼록판 전성시대의 인쇄술 전체를 의미하는 말이었습니다. 좁은 의미에서는 이미 디자인된 활자를 가지고 디자인하는 것을 가리키며, 넓게는 레터링을 포함합니다. 오늘날에는 활판 인쇄술을 넘어, 글자 및 활자에 대한 서체, 디자인, 조판 방법, 가독성을 포함하고 그것에서 발생하는 조형적인 사항을 모두 말합니다. 즉 활자, 서식, 컴퓨터, 멀티미디어 등의 글자에 의한 모든 커뮤니케이션의 조형적 표현을 가리킵니다.

캘리그라피의 영역은 크게 기존의 영역, 병합적 영역, 독자적 영역으로 분류할 수 있습니다.

기존의 영역은 인류의 역사가 시작되면서 이루어진 우리의 일상 기록에서부터 역사

적 사건들을 기록한 것에 이르기까지 그 모든 것이 캘리그라피라 불리웠습니다. 이 것은 정확히 영역이 분류되지 않고 사용되었으며 일상적인 손글씨, 서예, 전각, 부적, 그래피티, 문자도, 혁필화, 민화 등이 여기에 속합니다.

서예는 글씨 등을 소재로 서사(書寫)하여 표현하는 조형적 선(線)예술입니다.

전각(篆刻)은 문자와 조각이 결합된 종합예술로 인장(印章)을 새기는(刻) 것입니다. 인장은 주로 전서(篆書)로 각을 하였기 때문에 전각이라 하였으며, 예로부터 인(印)은 신(信)이라고 하여 소유나 증명을 나타내는 것으로 생활에 중요한 역할을 해 왔습니다.

부적(符籍)은 종이에 글씨·그림·기호 등을 그린 것으로 재앙을 막아 주고 복을 가져다 준다는 주술적 의미가 있습니다.

그래피티(Graffiti)의 어원은 '긁다', '긁어서 새기다' 라는 뜻의 이탈리아어 'Graffito'와 그리스어 'Sgraffito'입니다. 스프레이로 그려진 낙서 같은 문자나 그림을 뜻하는 말입니다.

문자도(文字圖)는 민화의 한 종류로 한문자와 그 의미를 현상화한 그림으로 꽃글씨라고도 하며, 한자 문화권에서만 볼 수 있는 독특한 조형 예술로서 한자의 의미와 조형성을 함께 드러내면서 조화를 이루는 그림입니다.

혁필화(革筆畵)는 가죽 끝을 잘게 잘라 먹과 무지개 색깔을 묻혀 글자를 쓰거나 형상을 그리는 것이며 가죽의 갈라진 틈 때문에 서체의 한 부분이 거칠고 분명하게 드러나는 글씨풍입니다. 자획의 유연하고 멋들어진 필세와 색감 등 탁월한 디자인 감각이 돋보이는 우리의 고유한 타이포그래피 유산입니다.

민화(民畵)는 조선시대의 민예적(民藝的)인 그림입니다. 정통 회화의 조류를 모방하여 생활 공간의 장식을 위해, 또는 민속적인 관습에 따라 제작된 실용화(實用畵)를 말합니다. 병합적 영역은 레터링, 로고타이프의 일부가 캘리그라피의 기존 영역과 더불어 병합적 영역으로 분류할 수 있습니다.

레터링(Lettering)은 문자 및 문자를 그리는 모든 행위입니다. 오늘날에는 디자인 용어로서 일반적으로 디자인의 시각화를 위해 문자를 그리는 것 또는 그려진 문자를 말합니다.

로고타이프(Logotype)는 회사나 제품의 이름이 독특하게 드러나도록 만들어 상표처럼 사용되는 글자체입니다.

따라서 병합적 영역(레터링, 로고타이프)은 기존의 영역(일상적인 손글씨, 서예, 전각, 부적, 그래피티, 문자도, 혁필화, 민화 등)을 좀더 폭넓게 이해되는 영역으로의 확

대에서 나온 것이라고 볼 수 있습니다.

독자적 영역은 현재 캘리그라피를 사용한 타이포그래피에서 무한한 표현 가능성을 가지고 쓰이는 매력적인 글자체를 말합니다. 독자적 영역에서는 문자를 언어 전달 수단으로 사용하지 않고 새로운 실험적 시각 전달 재료로 사용합니다. 문자와 타이포그래피의 요소들이 보다 자유롭고 역동감 있게 표현되어 심리적, 미적 긴장감을 유도하는 영향이 짙어 매우 흥미로우며 읽고 이해해야 한다는 문자의 기능이 무시되기도 합니다. 한 개의 문자가 지니는 형태를 시각적 심벌(아이코노그래피: 잊혀지지 않는 문자체)로 보기도 합니다. 문자들이 모이고 흩어지는 데서 어떤 추상적 이미지를 추구하며, 문자를 재료로 하는 추상예술이 되기도 합니다. 독자적 캘리그라피의 창의적 발전은 이러한 기존의 영역과 병합적 영역을 바탕으로 최대의 장점과 가치를 계승하고 디지털 매체의 기술적 특성을 살려 새로운 가능성에 대한 실험을 계속할 때 가능한 것입니다.

표 7. 캘리그라피의 영역적 분류

4. 서예·타이포그래피·캘리그라피의 관계

서예(書藝)와 타이포그래피는 둘 다 글자를 소재로 하여 표현한다는 데 공통점이 있으며 글자를 소재로 하여 표현하는 예술적 범주에 속합니다. 타이포그래피는 '활자에 의한 특수한 표현 미학'이며 '서예'는 글자를 '써서' 그 형태를 아름답게 표현하는 문자 예술입니다. 글자가 말을 적기 위한 일정한 체계의 기호라면 글씨는 그 모양새입니다.

타이포그래피는 초기 '활자로 표현하고 기술한다'는 뜻의 활판인쇄 용어에서 차츰 그 의미가 확장되어 오늘날의 타이포그래피는 디자인에 관련된 모든 요소인 이미지, 타입, 색채, 레이아웃, 디자인 포맷 그리고 마케팅에 이르기까지 총체적으로 관리하는 명실공히 '시각디자인의 요체'라고 할 수 있습니다.

서예는 점과 선 그리고 획의 굵고 가늘기·길고 짧기, 붓으로 누르는 압력의 강약·가볍고 무거움, 먹의 농담(濃淡), 문자 간의 비례와 균형이 서로 어우러져 미묘한 조형미가 이루어집니다. 서예의 특징으로는 점과 선의 구성과 비례·균형에 따라 공간미가 이루어지며, 이것은 필순(筆順) 즉, 쓰는 순서로써 시간성이 도입됩니다. 이것은 자연의 구체적인 사물을 그리는 것이 아니라 글자라는 추상적인 것을 소재로 합니다.

캘리그라피는 서예의 속성을 모두 가지고 있기는 하나 약간의 차이가 있습니다. 현대 디자인에 있어서 캘리그라피의 중요한 점은 비주얼과 조화를 이루어야 한다는 점입니다. 예를 들어, 영화 포스터에 쓰인 로고는 단순히 로고 그 자체로 존재하는 것이 아니라 포스터의 사진 이미지와 적절히 어울려야 합니다. 바로 이것이 캘리그라피가 전통 서예(書藝)와 구분되는 점입니다. 서법에 따라 화선지에 써내려가는 서예가 선(線)을 중시한다면 캘리그라피는 형상에 방점이 찍힙니다. 그만큼 전체적인 비주얼과의 관계가 필수적입니다. 선 하나에 모든 사상을 담아내는 서예와는 다르게 주목성, 가독성, 조형성, 창조성, 상징성 등 시각적인 측면과 영상 이미지와의 조화가 중요합니다.

현재 타이포그래피의 경향은 디지털 타이포그래피 또는 무빙 타이포그래피로 대표됩니다. 한글 서예가 글자 고유의 조형적, 정서적 특성을 가진 예술 분야라면, 타이포그래

피는 인쇄된 활자를 소재로 활자의 미학적 측면을 연구하고 표현하는 분야입니다. 캘리그라피는 타이포그래피가 관장하는 현대 디자인의 한 분야 속에서 문자를 소재로 표현하는 공통점을 가지며 서예(書藝)와 밀접한 관계를 형성하며, 오늘날 디자인 분야에서 그 무한한 표현 영역을 확장해 나가고 있습니다.

표 8. 서예와 타이포그래피와의 상관 관계

항목 분류	한글 서예	한글 타이포그래피
재료	한글	한글과 더불어 표현되는 모든 글자 및 기호. 즉, 한글 문화가 포함되는 전 영역 예) 타국어, 픽토그램, 수학·화학기호, 날씨기호, 특수기호 등
창작 주체	전문 서예가와 서예 애호가	타이포그래피, 시각디자이너 등
표현 재료	붓, 먹, 종이	활자, 종이, 인쇄, 수퍼그래픽, 컴퓨터, 뉴미디어
조형 요소	글자획의 모양과 글자의 구성	공간 구성, 글자꼴, 가독성, 인쇄, 복재 등
조형적 특성	직관성, 추상성	전달에 바탕을 둔 직관성과 합리성, 추상성
서체	한문: 전서, 예서, 해서, 행서, 초서 한글: 궁체, 판본체, 창작체 등	한글 바탕체, 돋움체, 탈네모꼴, 궁서체 등
의미 표현	의미 종속적	의미 종속적
대상	애호가, 일반 대중	일반 대중
사회적 역활	정서적, 감상 위주	실용적, 정보의 효율적 전달
철학적 배경	동양적 세계관과 미학관	서구의 합리주의, 모더니즘, 미학관
발전 근거 및 시기	한글 창제 이후 한글의 국어로의 정착화 과정	한글 창제 이후 매스커뮤니케이션의 발달과 한글의 정착화 과정
사회적 영향력	대중의 정서, 미의식 고양	광고, 영상, 서적, 잡지, 신문, 뉴미디어 등 매스커뮤니케이션에 관계된 모든 매체의 적극적 작용, 미적이며 효과적인 정보 전달에 활용
타 매체와의 연관성	독립적, 타 매체에 대해 배타적	사진, 일러스트레이션, 컴퓨터, 뉴미디어 등 매체 흡수력이 빠름
원본과 복제	육필 원본 기준, 석각 및 탁본	복제 기준, 인쇄
가능성	표현의 증가	정보의 확장과 뉴미디어 등장

5. 캘리그라피 표현 유형 분류

1) 전통 필법의 서체

전통 필법의 서체란 고유한 한글 서체의 정자와 궁체 등에서 나타나는 기법과 관련된 서체를 말합니다. 한글 서체는 한자 서예의 서법을 바탕으로 발전하였다고 볼 수 있는데 훈민정음 창제 당시의 판본체(정음고체)를 시작으로 하여 혼서체(국한문혼서체), 궁체로 변화해 왔으며, 궁체는 정자, 흘림, 반흘림으로 구분할 수 있습니다.

전통적인 한글 서체를 크게 세 가지로 분류하여(표 9) 반포체, 조화체, 궁체(그림 23~25)로 나누었고 기법적인 특성은 정자, 흘림, 반흘림, 진흘림 등으로 세분화하였습니다.

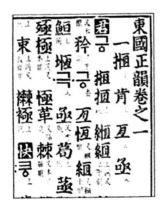
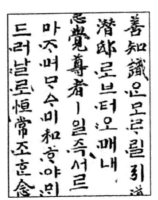

그림 23. 동국정운 - 반포체 그림 24. 상원사중창권선문 - 조화체 그림 25. 옥원중화연 - 궁체

표 9. 전통 한글 서예 서체의 분류

		전통 한글 서예 서체	
서체명		고전 문헌	
반포체		훈민정음, 용비어천가, 석보상절, 월인천강지곡, 동국정운 등	
조화체	정자	여씨향약언해, 병학지남, 송강가사 성주본, 어제상훈언해, 상원사 중창권선문 등	
	흘림	효종대왕 어찰, 현종대왕 어찰, 양사언 글씨, 김정희 글씨, 정철 글씨, 김성일 글씨, 허목 글씨, 송시열 글씨, 김윤겸 글씨, 김정희 글씨, 이하응 글씨, 손재형 글씨, 김기승 글씨, 서희환 글씨 등	
궁체	정자	남계연담권지삼, 옥원중회연, 산성일기, 보은긔우륵권지십 등	
	반흘림	일촬금(덕온공주), 낙성비룡권지일 등	
	흘림	낙성비룡권지이, 옥누연가, 후수호전권지일 등	
	진흘림	철인왕후 서간, 순원왕후 서간, 명성왕후 서간, 인현왕후 서간, 하상궁 글씨 외 봉서의 다수 등	

특히 궁체의 기법적인 특성으로는 정자, 흘림, 반흘림, 진흘림 등을 볼 수 있습니다. (그림 26~29)

반포체는 한글 제정 후 '훈민정음'의 형성 이면에 깔려 있는 많은 요소들과 함께 새 문자 반포용 글자체라는 의미로 그 명칭을 '반포체'라 하였습니다. 이는 문자의 초기 시행 단계로 실용 생활에 그다지 활용되지는 못했지만, 오늘날 당시의 문자를 분석한다면, 현대 문자의 공식화된 서체를 구사하고 있었다는 결론이 나옵니다.

그림 26. 남계연담지삼
궁체 정자

그림 27. 옥누연가
궁체 흘림

그림 28. 덕온공주 서간
궁체 반흘림

그림 29. 인현왕후 서간
궁체 진흘림

반포체의 서체적 특징은 일종의 도안 문자처럼 원방각(圓方角)이 뚜렷하며 글자의 윤곽이 정사각형을 이루고 있어 장중하면서도 소박한 맛이 있습니다.

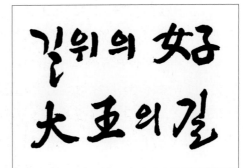

그림 30. 길 위의 여자, 대왕의 길
조화체 흘림

조화체는 정자나 흘림체의 형태는 시각디자인 매체에서 널리 사용되고 있는데 현재는 세로 쓰기보다 가로 쓰기를 함으로 조형적 형태가 만들어지고 짧은 문구의 형태로 타이틀이나 브랜드 네임으로 사용되면서 그 조형성이 인정되고 있습니다. (그림 30)

점차 한글의 사용이 늘어나면서 반포체와 효빈체 등이 우리 실정에 맞지 않게 되자 이 양 자를 지양하고, 한글 서체에 알맞은 궁체가 등장했습니다. 원래 궁중에서 만들어졌고, 궁중에서 궁녀들이 즐겨 쓰며 육성되어 여러 가지 문서를 비롯한 많은 책에 쓰여졌습니다. 이상적인 서체의 연구가 궁중에서 행해지면서 여기서 사용된 서체가 표본이 되어 일반인에까지 보편화되었습니다. 이렇게 시작된 궁체는 숙종 때에 와서는 완성에 가까워졌으며, 많은 사람들에게 두루 사용되었던 궁체는 영조 때에 와서 그 절정을 이루었습니다.

2) 전통 필법을 변형한 서체

전통 필법을 변형한 서체란 반포체나 궁체 등 한글 서예의 전통 필법을 바탕으로 전서, 예서, 해서, 행서, 초서 등 한자 서예의 필법을 가미하거나 작가의 현대적 표현이 가미되어 표현된 서체를 말합니다.

3) 독창적 서체

독창적 서체는 기본 틀 위에 감성적 깊이를 넣어서 차별성을 준 서체들의 표현으로서 이러한 서체의 캘리그라피는 포스터를 포함하여 시각디자인의 여러 분야에 다양하게 사용되는 것을 볼 수 있습니다.

캘리그라피는 주로 붓에 의해 표현되는 것으로 알고 있지만 독창적 필법의 서체는 표현의 도구가 붓으로 국한되지 않고 매직이나 펜, 나무젓가락 등 다양한 재료를 이용하여 쓰이고 있습니다. 독창적 서체로 분류되는 주된 관점은 전통 필법에서는 느낄 수 없는 독특한 글자의 형태와 종이의 표면이나 다양한 필서 도구에서 느낄 수 있는 질감의 표현입니다. 이러한 서체는 보는 이로 하여금 보다 강한 개성 있는 느낌을 주는데 이러한 작업들은 영화 포스터를 비롯하여 북 커버, 패키지 등에 활용되고 있습니다. 따라서 한글 캘리그라피의 표현 유형 분류에 따른 서체의 예를 종합하면 다음 표와 같습니다.

표 10. 한글 캘리그라피의 표현 유형 분류에 따른 서체의 예

전통 필법의 서체	전통 필법을 변형한 서체	독창적 서체

6. 캘리그라피의 표현적 특성

구 분	내 용
주목성	주목성은 사람의 시선을 끄는 힘으로 주목되는 것을 말합니다. 캘리그라피는 문자 고유의 읽혀지는 기능과 아름답게 보여지고 주목성을 높여 주는 시각화 기능이 있습니다. 폰트화 된 문자들 속에서 손으로 잘 쓰여진 캘리그라피는 돋보이게 하는 역할을 합니다. 색채에 있어 색의 주목성은 색 자체에서도 주목성이 있는 색과 없는 색으로 나타나는데 색의 3속성에 따라 달라지며, 색의 진출, 후퇴, 팽창, 수축 현상 등과도 관련이 있습니다. 색의 주목성은 짧은 시간에 빨리 눈에 띄어야 하는 표시, 기호, 문자, 포스터, 광고 등에 사용됩니다. (명도와 채도가 높은 색은 주목성이 높고 빨강, 노랑 등과 같은 원색일수록 주목성이 높습니다.)
상징성	마크는 기업이나 단체, 행정기관 등의 표시로 쓰여지는 기호로 글자나 도형을 상징화한 디자인으로서 심볼 로고(Symbol mark & Logotype)와 상표 디자인의 BI(Brand Identity)에서 브랜드 네임이 오랫동안 기억될 수 있도록 상징적으로 표현하는 수단으로 사용되고 있습니다. 획일화된 폰트를 사용하지 않고 기업이나 제품만이 가지고 있는 독특한 이미지를 캘리그라피로 표현합니다. 마크는 독창적이고 개성이 있어야 하며 기업의 이념, 미래상 등을 표현할 수 있어야 합니다. 마크의 종류로는 심벌마크, 레터마크, 트레이드마크, 브랜드마크, 코퍼레이드마크 등이 있습니다.
즉흥적	똑같은 글자를 똑같은 사람이 쓰더라도 서로 다른 느낌의 글자가 나타납니다. 즉, 사용하는 도구 및 표현 방법에 따라서 결과의 차이가 있어 매우 다양한 방법의 실험적 표현이 가능합니다. 캘리그라피는 시각 이미지를 도출할 수 있는 즉흥성을 갖고 있습니다.
조형적	캘리그라피는 디자이너의 생각과 표현 방법에 따라 독특한 조형성을 내포하고 있습니다. 캘리그라피의 사용자인 의뢰자의 조형 의식이 캘리그라피의 조형성을 결정하는 요소라고 할 수 있으며 또한 표현하고자 하는 글자가 운율을 갖고 있거나, 의성어나 의태어의 특성을 갖고 있으면 더욱 더 조형적인 심미성을 추구할 수 있습니다.
표현의 적합성	표현하고자 하는 획의 두께나 쓰는 속도, 기울기, 흘림체의 정도에 따라서 붓은 풍부한 감정을 표현할 수 있습니다. 또한 기존 폰트 및 획일화된 레터링보다 캘리그라피적 표현이 인간적이고 감성적으로 차별화된 특징을 갖고 있습니다. 정형화된 폰트 주변에 자연스럽고 친근감을 주는 캘리그라피를 배치시킴으로써 보다 부드럽고 친근한 느낌을 줄 수 있습니다.

7. 캘리그라피의 활용 범위

캘리그라피의 활용 범위로는 인쇄 편집용, 옥외 광고용, POP 광고용, 상품 디자인 로고용, 영화 포스터, TV 드라마 타이틀용 그 외 회화성 있는 캘리그라피 등에 사용되고 있습니다.

표 11. 캘리그라피의 활용 범위

구 분	내 용
인쇄 편집용 캘리그라피	표제, 심볼로고, 제목 문구 등
옥외 광고용 캘리그라피	상호디자인, 사인디자인 등
POP 광고용 캘리그라피	포스터, 손카드, 배너 등
상품 디자인 로고용 캘리그라피	식품류, 음료류, 제과제빵용, 과자류 등
영화 포스터, TV 드라마 타이틀용 캘리그라피	
회화성(繪畫性)이 있는 캘리그라피	

캘리그라피 이론

8. 브랜드별 캘리그라피의 표현 사례

1) 포스터 디자인

포스터는 인간의 시각을 통하여 의사나 사실을 전달하는 방법 중의 하나입니다. 목판에서 시작되어 인쇄술의 발달과 병행하여 그 표현 방법도 변화를 거듭하였습니다. 포스터에 사용된 표현은 완벽한 활자체보다는 단순하고 자연스러운 캘리그라피가 타 광고보다 주목성과 차별성을 유도하기에 적합한 요소이기도 합니다. 포스터에 나타난 캘리그라피의 표현은 주로 카피(Copy)나 일러스트레이션(Illustration) 등에서 볼 수 있습니다. (그림 31)은 '서울시민과 함께하는 춤 대 공연' 포스터인데 '전통 춤과의 아름다운 만남'이라는 제목 글씨를 붓을 사용하여 부드러우면서도 동적으로 처리하여 한국적인 전통놀이 문화의 그림과도 잘 조화되어 현대적인 느낌을 주고 있습니다.

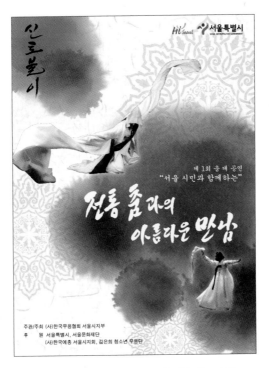

그림 31. 서울시민과 함께하는 춤 대 공연 포스터

그 밖에 (그림 32)는 인천광역시가 주관하는 '하늘축제 페스티벌' 포스터 디자인으로서 문자도 하나의 시각물로 볼 때, 각각의 글자와 연결된 문구들은 모양과 색, 레이아웃 등을 통해 여러 가지 감정을 표현할 수 있으며 이처럼 캘리그라피는 포스터에서 감성적인 내용을 함축적으로 나타낼 수 있게 하기 위한 이미지 전달을 목적으로 하는 곳에 주로 이용되고 있음을 알 수 있습니다.

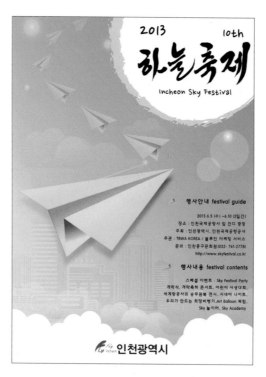

그림 32. 하늘축제 홍보 포스터

2) 신문광고 디자인

포스터와 마찬가지로 신문 광고의 비주얼(Visual)과 헤드라인(Head line)에서도 캘리그라피의 표현들을 볼 수 있습니다. 여기서 사용된 캘리그라피는 레이아웃의 조화와 균형을 고려하여 주로 헤드라인 카피(Head line copy)의 한 부분을 강조하는 데 사용되기도 합니다.

3) 북 커버 디자인

북 커버 디자인에서 타이틀은 책의 내용과 분위기를 미리 짐작하게 할 수 있는 역할로 매우 중요하다고 볼 수 있습니다. 과거에는 주로 전통적이거나 역사적인 내용이나 지역성을 띤 내용 등이 사용되어 왔으나 최근에는 책의 장르와 구분없이 캘리그라피를 활용한 다양한 표현과 기법을 여러 책 표지에서 찾아 볼 수 있습니다.

4) 패키지 디자인

포장에 있어서 캘리그라피는 브랜드 네임을 중심으로 한 포장에 의해 타 제품과의 차별화를 목적으로 하고 있습니다. 패키지 디자인은 일러스트레이션, 색채, 로고, 브랜드 네임, 심벌, 타이포그래피와 기타 여러 요소로 구성되며 그 중에서도 브랜드 네임의 서체는 표면 디자인에서 퍽 중요한 위치를 갖습니다. 주로 사용되는 제품은 식·음료, 과자, 전통주, 녹차 등으로 소비자의 의식주가 관련되어 있는 것이 특징입니다.

5) 아이덴티티 디자인(Identity Design)

CI(Corporate Identity)는 기업 이미지의 통합을 위한 계획입니다. 즉 다른 기업과의 이미지를 분명하게 구별하고 이미지가 부각되도록 모양과 색, 음성을 이용하여 기업 이미지와 일치하도록 계획을 세우는 일입니다. 기업의 이미지 제고를 위해서는 기업 이념과 사회적 가치, 디자인으로 전달되어야 할 요소 등을 토대로 소비자에게 시각적인 차별화와 인지도 등이 고려되도록 잘 이루어져야 합니다. (그림 33)은 캘리그라피와 캘리일러스트가 활용된 아이덴티티 디자인(Identity Design)입니다.

그림 33. 캘리그라피와 캘리일러스트가 활용된 Identity Design(디자인 안상락)

02
캘리그라피
실습

1. 캘리그라피의 표현 도구

캘리그라피에 사용되는 기본 재료로는 붓, 먹, 종이(화선지), 벼루 등이 있습니다. 이 외에도 붓펜, 사인펜, 마카펜, 색연필, 나무젓가락, 면봉, 빨대, 수세미, 펜촉, 스펀지 등이 있습니다. 이 중에서도 가장 많이 사용되고 있는 도구가 붓과 종이입니다. 이 는 실제로 캘리그라피를 작업할 때 가장 많이 사용되고 있고 또한 다양한 효과를 내기 위해서도 고심하는 도구이기 때문입니다.

1) 붓

붓의 종류를 살펴보면 사용된 도구에 따라 자호필(紫毫筆), 낭호필(狼毫筆), 양호필(羊毫筆), 계호필(鷄毫筆), 겸호필(兼毫筆), 죽필(竹筆) 등이 있습니다.

자호필은 산토끼의 털로 만든 탄력성이 강한 붓이며, 낭호필은 이리의 털로 만든 붓으로 탄력성이 강한 작은 붓을 만드는 데 사용되고 있습니다. 양호필은 산양의 털로 만든 붓으로 가장 많이 사용되고 있습니다. 붓의 특징은 유연하고 부드러우면서 강한 맛을 나타내며 붓의 색깔이 흰색입니다. 계호필은 닭털로 만든 붓이며, 겸호필은 두 종류 이상의 붓을 섞어서 만든 붓입니다. 이 붓을 선호하는 이유는 산토끼털이나 족제비털의 강한 탄력성과 양털이 갖고 있는 유연성의 중간 맛을 얻고자 함입니다. 죽필은 대나무를 가늘게 쪼개서 만든 탄력성이 매우 강한 붓입니다. 이 외에도 말, 쥐, 족제비, 개, 고양이털, 칡뿌리 등이 있습니다.

그림 1. 붓과 벼루

2) 종이

종이의 기원은 한나라 때에 이르러 발명되었고 일설에 의하면 동한의 채륜(蔡倫)이라는 사람이 종이를 발명했다고 합니다. 종이가 발명되므로써 서사의 기록 및 서예가 발전하는 데 커다란 발전을 가져왔습니다.

종이의 종류로는 먹물을 잘 흡수하는 것과 잘 흡수하지 않는(번지지 않는) 것으로 나눌 수 있습니다. 먹을 잘 흡수하는 종이로는 화선지가 있고 먹을 잘 흡수하지 않는 종이로는 한지나 순지 등이 있습니다.

캘리그라피는 일반적으로 화선지를 사용합니다. 화선지는 매끄러운 면(앞면)과 거친면(뒷면)으로 되어 있는데 매끄러운 면에 주로 글씨를 씁니다.

그러나 가끔씩 갈필이나 거친 글씨의 효과를 얻기 위해서는 거친 면을 사용하기도 합니다. 또한 화선지 두 장을 겹쳐서 만든 이합지가 있습니다. 이 두 장을 겹쳤기 때문에 종이의 먹물 번짐 크기가 작아서 먹의 다양한 색표현인 발묵이나 사군자와 같은 그림을 그릴 때 먹색을 선명하게 볼 수 있습니다. 또한 화선지 세 장을 겹친 삼합지, 여섯 장을 겹친 육합지 등 용도에 따라 다양하게 배합할 수 있고 그 외에 A4용지, 와트만지, 켄트지, 목탄지, 골판지 등도 사용되고 있습니다.

그림 2. 종이와 먹

3) 벼루와 먹

벼루와 먹은 뗄 수 없는 관계이며 벼루가 좋아야 먹이 곱게 갈립니다. 벼루는 물을 넣고 먹을 갈아야 하기 때문에 먹물을 오래 보관할 수 있어야 하므로 오래 머무는 것을 골라야 합니다. 일반적으로 많이 선호하는 벼루로는 중국의 단계연(端溪硯)이 있습니다. 이는 먹이 잘 갈리고 먹물이 잘 마르지 않아서 많이 사용되고 있으며 국내에는 충남 보령의 남포석, 충북 단양의 자석, 경남 합천의 자석 등이 뛰어나다고 알려져 있습니다. 먹은 산소를 제한한 상태에서 나무를 태워 불완전 연소시킨 탄소로서 그 보존성이 뛰어납니다. 먹에는 송연묵과 유연먹이 있습니다. 단순한 검정으로 보이는 먹도 먹마다 고유한 색을 지니고 있으며 여러 단계의 색을 낼 수 있어 다양한 표현이 가능합니다.

그림 3. 먹과 벼루

2. 운필법과 기본 자세

1) 운필법

캘리그라피 운필법은 일반적으로 크게 단구법(單鉤法), 쌍구법(雙鉤法), 오지법(五支法), 악관법(握管法) 네 가지가 있습니다. 붓을 잡는 방법에 따라 다양한 글씨를 표현해 낼 수 있고 가장 기본적인 것은 쌍구법이지만 악관법은 퍼포먼스를 위한 특수한 것을 쓸 때만 사용하고 있습니다. 따라서 붓 잡는 방법은 기본적인 방법을 토대로 용도에 맞게 편안한 방법을 찾는 것이 최선입니다.

(1) 단구법으로 잡기

단구법은 엄지와 검지로 붓을 잡고 중지로 붓대를 받치는 방법입니다. 두 손가락에 힘이 많이 들어가지만 세 손가락이 받쳐주므로 편한 방법에 속하고 주로 작은 글씨를 쓸 때 많이 사용됩니다.

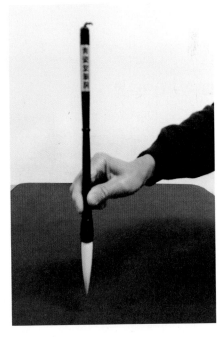

그림 4. 단구법으로 잡은 자세

(2) 쌍구법으로 잡기

쌍구법은 엄지와 검지 가운데 손가락을 이용하여 세 손가락으로 붓을 잡고 나머지 두 손가락으로 붓대를 받쳐주는 방법으로 붓이 좌우로 흔들리는 것을 방지하여 줍니다. 쌍구법은 주로 중간 글씨나 큰 글씨를 쓸 때 많이 사용됩니다.

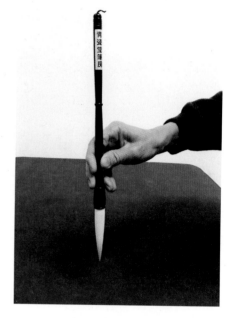

그림 5. 쌍구법으로 잡은 자세

(3) 악관법으로 잡기

악관법은 맷돌의 손잡이를 잡듯 붓을 잡아 쓰는 방법으로 붓과 손바닥 사이에 공간이 없도록 주먹을 쥐듯이 잡는 방법입니다. 주로 큰 글씨나 힘 있게 눌러쓰는 글씨를 쓸 때 사용합니다.

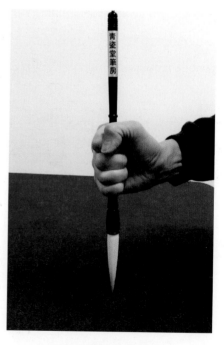

그림 6. 악관법으로 잡은 자세

(4) 오지법으로 잡기

오지법은 엄지와 마주보는 네 손가락을 나란히 해서 잡는 방법으로 잘 사용하지 않습니다.

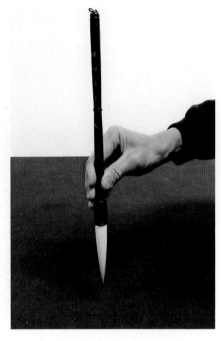

그림 7. 오지법으로 잡은 자세

2) 기본 자세

캘리그라피를 쓰기 전에 종이는 몸 정면에 두고 쓰는 것이 완성도 높은 글씨를 쓸 수 있습니다. 글씨를 쓸 때에는 바른 마음가짐으로 정숙하고 단정한 자세를 취하여야 합니다. 시선은 깊이 숙이지 않고 적절하게 고개를 들고 등과 허리는 곧게 펴고 써야만 넓은 시야를 확보하여 글씨 균형 공간을 잘 보고 자유롭게 쓸 수 있습니다.

(1) 현완법(懸腕法)

현완법은 오른 팔과 책상이 수평이 되도록 팔을 들고 쓰는 법으로서 붓대는 반드시 수직이 되어야 합니다. 책상 위에서 글씨를 쓸 때 오른손잡이일 경우 왼손은 책상 위에 가볍게 올리고 오른손은 붓을 잡은 다음 붓이 책상과 수직을 이루게 하여 작업합니다.

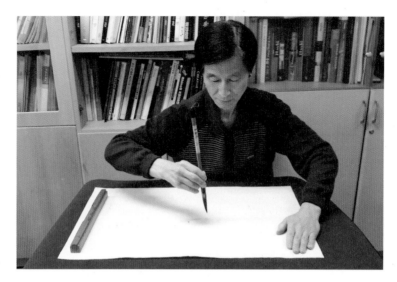

그림 8. 현완법으로 잡은 자세

●
캘
리
그
라
피
실
습

(2) 침완법(枕腕法)

침완법은 왼 손등을 오른손 밑에 받치고 쓰는 법으로서 현완법과는 다르게 글씨를 쓰지 않는 손이 붓을 잡은 팔 아래를 받쳐줍니다. 이때 팔의 힘이 붓 끝에 와 닿지 않는 흠이 있으며 작은 글씨를 섬세하게 쓸 때 적당한 방법입니다.

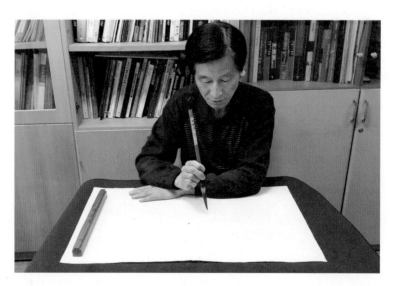

그림 9. 침완법으로 잡은 자세

(3) 서서 쓰는 자세

서서 쓰는 자세는 책상과 팔이 수평이 되도록 상체를 구부리고 쓰는 자세로서 서서 쓰면 시야가 넓고 봄의 움직임이 자유로워 더욱 명확하게 송이에 써지는 글씨를 확인할 수 있어 큰 글씨를 쓰는 데 좋습니다.

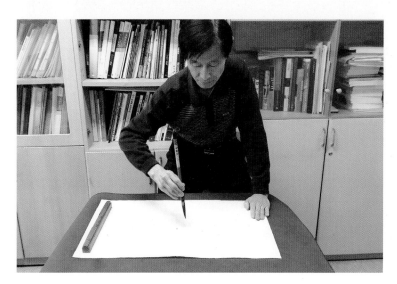

그림 10. 서서 쓰는 자세

3. 먹 농도 표현

빛깔이나 명암의 짙고 옅음을 농도라고 합니다. 먹 농도를 활용해 먹색을 다양하게 표현하여 원근감을 나타내거나 따뜻한 느낌을 주는 등 감성을 표현할 수 있습니다.

1) 먹색 발묵 표현하기

먼저 붓을 깨끗하게 씻은 다음 붓털 끝에 진한 먹물을 묻히고 접시에 좌우로 움직이면서 먹색이 자연스럽게 붓 중간까지 가게 합니다. 즉 붓에 먹이 진한 색부터 연한 색까지 한꺼번에 보이도록 하는 형태인 삼묵법(농묵, 중묵, 담묵)으로 들어갑니다. 이것은 묵색의 그라데이션을 내기 위한 방법으로서 색이 연하면 먹을 더 묻히고 너무 진해지면 물을 섞어서 다시 색을 만들어 줍니다. 따라서 하나의 붓에 다양한 색이 나오게 만든 다음 종이 위에서 돌리고, 찍고 하여 면을 표현해 봅니다. 그림을 살펴보면 화선지에 표현한 발묵은 번짐이 많다고 볼 수 있습니다. 이합지에 표현한 발묵은 번짐이 크지 않고 작업한 색이 마른 뒤에도 크게 변하지 않았고 특히 넓은 면을 포함한 발묵은 화선지에 비해 농묵, 중묵, 담묵색이 명확하게 구분되어 보이는 것을 알 수 있습니다. 그리고 도화지에 표현한 발묵은 번짐이 많지 않고 붓이 스쳐 간 자리가 그대로 들어나 있는 것을 볼 수 있습니다.

화선지에 표현한 발묵

이합지에 표현한 발묵

도화지에 표현한 발묵

그림 11. 종이 재질에 따른 발묵 표현

※ 발묵법

발묵법은 먹물을 번지거나 퍼지게 하는 방법으로서 물이 많을 경우 번짐이 많고 물이 적을 경우 번짐도 적어 물과 먹물의 양을 잘 조절하여야 원하는 것을 얻을 수 있습니다.

※ 삼묵법

삼묵법은 한 획에 짙은 먹물인 농묵(濃墨), 농묵과 담묵의 중간 먹물인 중묵(中默), 연한 먹물인 담묵(淡墨)을 한꺼번에 표현하는 방법입니다.

비교적 단색을 쓸 경우도 있지만 대부분의 먹그림이 한 번의 터치로 여러 색상을 표현함으로써 좀 더 다양한 느낌의 그림을 얻을 수 있습니다.

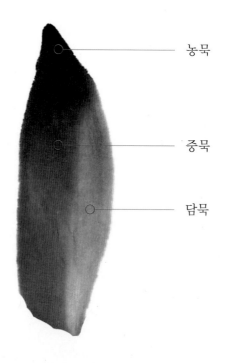

농묵

중묵

담묵

그림 12. 삼묵법 표현

2) 먹색 종류 표현하기

먹색은 종이 재질에 따라 다양하게 표현됩니다. 그림은 화선지, 이합지, 도화지에 동일한 먹물과 물을 사용하여 작업하는 속도도 비슷하게 하여 작업하였습니다. 그 결과 화선지에 표현한 먹색은 경계가 정확하지 않아 그대로 스캔 및 보정작업을 하였을 시 연한색이 정확히 표시되지 않는 점이 있습니다. 이합지에 표현한 먹색은 화선지에 표현한 먹색과는 차이가 있어 각 선별로 결이 명확하게 더욱 선명한 차이를 보였으며 종이가 두껍고 일정한 번짐도 있었습니다.

도화지에 표현한 먹색은 화선지에 비해 붓 자국이 그대로 보이며 또한 역입하여 붓을 세우는 끝자리에 먹물이 조금씩 남아 마른 흔적을 볼 수 있습니다.

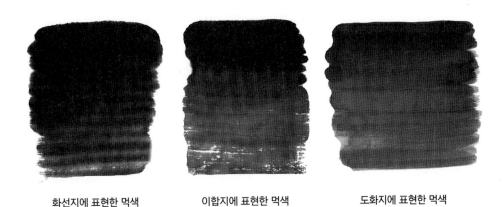

화선지에 표현한 먹색 이합지에 표현한 먹색 도화지에 표현한 먹색

그림 13. 종이 재질에 따른 먹색 표현

3) 먹 번짐과 갈필 효과

(1) 먹 번짐

먹 번짐은 먹이 가운데서부터 점점 번지게 하여 색이 나오게 하는 기법입니다. 이런 효과를 나타내기 위해서는 붓과 벼루, 먹물, 화선지, 물 등의 도구가 필요합니다. 먹 번짐의 효과를 내기 위해서는 먼저 붓을 깨끗이 물에 씻은 다음 먹물을 붓에 약간 묻힌 후 물과 함께 접시에 잘 갭니다. 그리고 흐린 농도의 먹물이 되면 다시 진한 먹 물을 붓 끝에 약간 묻혀서 화선지에 선을 과감하게 그립니다. 이 때 붓 끝이 중봉(선 의 중심에 가도록 하는 것)이 되게 하여 그리면 선 가운데는 진한 먹물이 그려지면 서 가장 자리로 갈수록 옅은 색으로 번지게 되는 것을 알 수 있습니다. 이런 방법으 로 원형, 사각형, 삼각형 등을 그려 보면 다양하게 먹 번짐이 표현되는 것을 알 수 있 습니다.

●
캘리그라피 실습

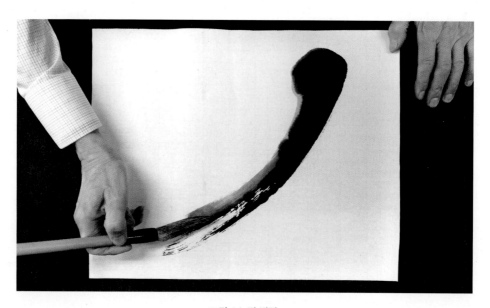

그림 14. 먹 번짐

(2) 갈필 효과

갈필이란 글씨를 쓸 때 붓 놀림을 빨리하여 종이에서 붓이 떨어져 먹이 묻지 않는 흰 부분의 획이 생기는 것을 말합니다. 갈필은 실무 디자인에서도 상당히 많이 쓰이고 있습니다. 갈필의 도구는 서예용 붓뿐만 아니라 일반 미술용 붓으로도 나타내어 각각의 표현 효과를 느낄 수 있습니다. 갈필은 사용하는 재료에 따라 획의 두께, 획에서 느껴지는 힘의 차이, 획의 길이에 따라 다양한 갈필 효과를 얻을 수 있습니다. 갈필 효과를 잘 나타내기 위해서는 붓에 먹물과 물의 양을 어느 정도 배합하여야만 화선지에 원하는 정도의 갈필을 얻을 수 있는지 느낌만으로도 알 수 있을 때까지 부단한 연습이 필요합니다.

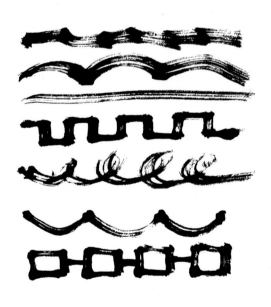

그림 15. 갈필 효과 그림 16. 흐트러진 붓 모양

4. 캘리그라피 실습

1) 획 연습

실제 운필에 앞서 어떤 연습을 해야 하는지 알아보겠습니다. 여러 가지 형태가 있지만 그중에서도 첫째, 바둑판 형태 그리기입니다. 붓에 먹물을 묻힌 후 길게 가로로 획을 긋습니다. 획을 긋는 동안에는 붓이 흔들리지 않도록 하고 붓 끝이 갈라지지 않도록 주의합니다. 그리고 붓 끝은 획의 가운데를 지나도록 써야 하고 일정한 간격도 유지해야 합니다. 이와 같이 가로획이 끝났으면 그 위에 다시 가로획을 그을 때와 동일한 방법으로 세로획을 그으면 바둑판처럼 생긴 정사각형의 공간이 종이 위에 만들어집니다. 이것은 공간에 대한 적응력을 키우는 연습으로서 매우 중요시 되고 있습니다.

둘째, 사각형의 미로 형태 그리기입니다. 이것은 붓을 꺾어서 획의 방향을 바꾸는 연습으로서 바둑판 긋기처럼 공간 간격을 유지하면서 획의 방향이 바뀔 때 붓을 일으켜 세워 방향을 바꾼 후 계속해서 그려 나가는 것입니다. 주의할 사항으로는 획의 방향이 바뀌면서 붓이 벌어지지 않아야 하며 또한 중봉으로 내려가지 않고 붓의 측면으로 획이 그어지도록 해야 합니다.

셋째, 원 모양의 미로 형태 그리기입니다. 동심원에서 출발하여 원을 그리면 붓의 방향을 자연스럽게 바꾸는 연습을 통해 붓을 자유롭게 다룰 수 있는 능력을 키울 수 있습니다. 선을 그을 때 주의 사항으로는 선 간격을 일정하게 유지하면서 붓이 벌어지지 않도록 주의해야 합니다.

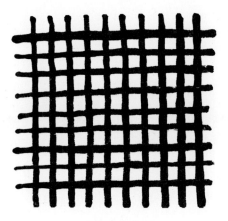

바둑판 형태 그리기

사각형의 미로 형태 그리기

원 모양의 미로 형태 그리기

그림 17. 선 긋기 기초 연습

2) 한글 캘리그라피

(1) 한글 글꼴 연습

한글 캘리그라피는 다양한 서체를 써 보는 것이 중요합니다. 그렇게 하기 위해서는 한글의 자음과 모음에 대해서 철저히 분석하고 다양한 글꼴을 찾아내기 위한 노력이 필요합니다.

그러기 위한 기초 연습으로 'ㄱ'부터 'ㅎ'까지의 자음을 각각 익숙해질 때까지 써 봅니다. 이는 글꼴을 다양하게 나타내기 위한 가장 기본적인 연습입니다. 그리고 'ㅏ, ㅑ, ㅓ, ㅕ, ㅗ, ㅛ, ㅜ, ㅠ, ㅡ, ㅣ'의 모음을 위와 같은 방법으로 다양하게 써 봅니다. 획을 쓸 때에는 획의 위치와 모양, 선질, 두께, 강, 약 등을 생각하면서 써야 합니다.

그림 18. 한글 글꼴 연습 1

그림 19. 한글 글꼴 연습 2

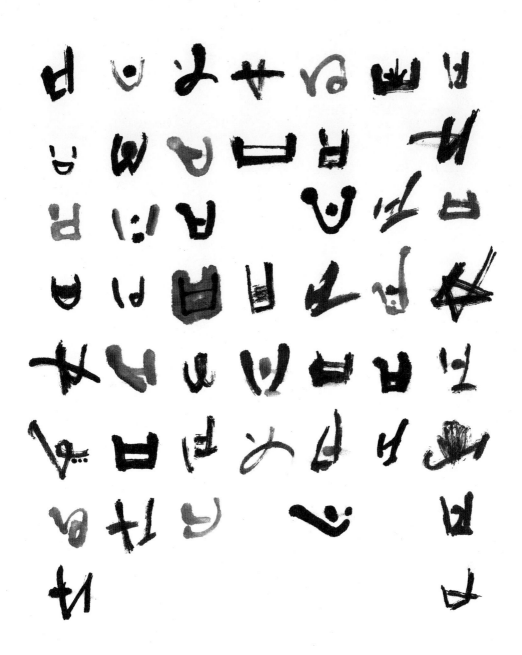

그림 20. 한글 글꼴 연습 3 (ㅂ, 김순 작)

그림 21. 한글 글꼴 연습 4 (ㄹ, 김순 작)

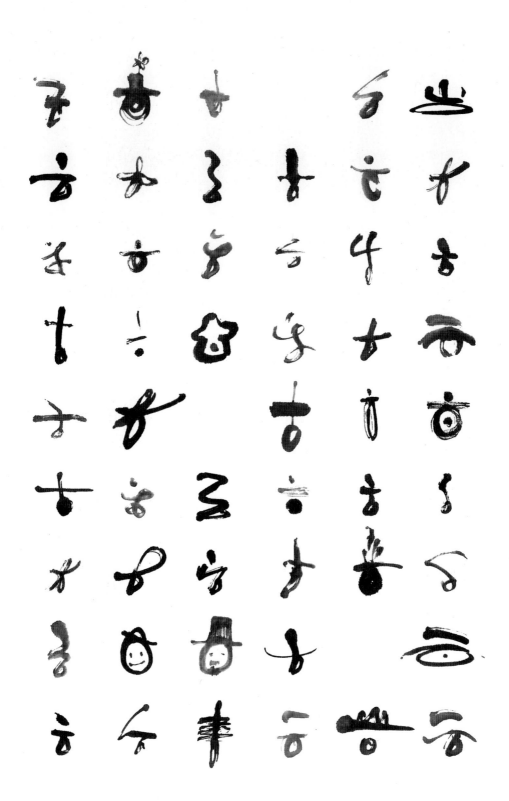

그림 22. 한글 글꼴 연습 5 (ㅎ, 김순 작)

(2) 글꼴 완성시키기

글꼴 연습이 끝났으면 그것을 바탕으로 하나의 글자를 완성해 봅니다.

글자를 완성하기 위해서는 점과 획, 공간을 어떻게 배치(Layout)할 것인가를 생각하고 글자의 조형을 구성해야 합니다.

글자를 구성하기까지에는 몇 가지 법칙이 있습니다. 첫째, 비례입니다. 한 글자에서 글꼴 연습이 끝났으면 그것을 바탕으로 하나의 글자를 완성해 봅니다. 비례는 한 글자에서 상, 하, 좌, 우 및 획의 굵기, 길이, 간격 등을 적절히 어울리게 조합을 하는 것입니다. 둘째 평정입니다. 이는 글자가 일그러지거나 이상야릇하게 생기지 않도록 힘 안배의 균형을 적절하게 유지하는 것입니다. 셋째는 기울기와 무게 중심입니다. 글자 한 자의 기울기는 전체적인 운동감과 글자의 무게 중심의 이동을 좌우함으로 이 세 가지의 글자 구성 방법을 통하여 하나의 글자를 완성시켜줍니다.

또한 다양한 방법으로 글자에 변화를 주는 방법이 있습니다. 첫째, 획의 굵고 가늘기를 이용하는 방법입니다. 세로획을 굵게 하고 가로획을 가늘게 한다든지 또는 첫 획을 굵게 강조하고 나머지 획을 강하게, 보통으로, 약하게 처리하는 방법이 있습니다.

둘째, 획의 속도의 빠름과 느림에 의한 변화를 줌으로써 글자의 전체적인 이미지를 좌우하게 하는 방법도 있습니다.

셋째, 획의 선질인 부드럽기나 거친 느낌의 갈필로 쓰는 것도 있어 이는 반드시 주어진 콘셉트에 맞게 쓰여져야 합니다.

가 나 하 랴 댜
냐 샤 야 야 ㅑ
어 쳐 거 여 너
여 겨 녀 려 여

오 고 됴 소 조
요 윤 묘 교 됴
우 구 궁 주 쭈
유 유 슈 뉴 쥬

그림 23. 한글 글꼴 연습 6

사랑 사랑

사랑 사랑

사랑 사랑

사 랑 사랑

사랑 사랑

그림 24. 한글 글꼴 연습 7

그림 25. 한글 글꼴 연습 8

(3) 한글 캘리그라피 창작

캘리그라피의 창작 목적은 주어진 콘셉트에 맞게 글씨가 나올 수 있게끔 글꼴을 잘 만드는 것입니다. 창작을 위해서는 다음과 같은 요건을 알아두면 좋습니다.

구 분	내 용
선질(線質)의 변화	선의 강약, 완급, 중봉, 편봉 등의 변화를 주어 표현함으로써 단순하지 않고 지루하지 않게 해 주는 역할을 합니다.
서체의 결정	표현하고자 하는 서체가 콘셉트에 맞는 서체인가를 결정하는 것으로서 그에 맞게 변화를 주거나 맞추어 주는 것입니다. 서체가 결정되면 작가의 개성을 살려 작업을 하면 됩니다.
구성	구성은 선질과도 밀접한 관련이 있어 구성을 어떻게 하느냐에 따라 선질에 미치는 영향이 달라져 다른 작품이 되기도 합니다. 이는 전체적인 배열과도 관계가 있어 잘못된 구성은 작품 전체에 미치는 영향도 크다고 볼 수 있습니다.
먹색과 농도의 선택	먹의 색깔이 진하면 힘차고 박력이 있어 보이고 반대로 먹색이 약간 흐리면 경쾌하며 빠르고 부드러운 분위기를 나타낼 수 있습니다.
용구와 재료 선택	작품의 크기나 글씨의 크고 작음에 따라 붓의 크기, 붓털의 장단과 종류를 선택하는 것입니다. 또한 번짐이 잘 되는 종이인가 아니면 번짐이 적은 종이인가에 따라 전체적인 분위기가 달라질 수 있습니다. 그리고 독특한 효과를 내고 싶을 경우에는 죽필이나 나무젓가락, 면봉 등의 재료를 선택할 수도 있으며 그 외 화선지가 아닌 와트만지, 켄트지, 수입지 등에 따라 콘셉트에 맞는 효과를 얻을 수 있습니다.
글자의 강조	글자의 강조에 있어서 한 글자나 두 글자처럼 글자가 간단할 경우에는 획의 속도가 글자에 미치는 영향이 매우 커서 획의 속도가 빠르면 강한 느낌의 글씨를 얻을 수 있고 획의 속도가 느리면 부드러운 느낌의 글씨를 표현할 수 있습니다. 세 글자 이상일 경우에는 획의 속도 외에 단어의 첫 글자나 마지막 글자 중에서 초, 중, 종성 중에서 하나의 속도를 빠르게 하여 가로나 세로 방향으로 길게 늘어뜨려 강조하는 방법도 있습니다.
기울기와 무게 중심	글자의 기울기는 획의 속도와 더불어 힘 있고 경쾌하고 발랄한 글씨를 표현하고자 할 때 많이 사용됩니다. 캘리그라피에서는 일반 폰트의 기울여 쓰기체인 이탤릭체처럼 우측으로 기울여 씁니다. 기울기를 갖는 글씨는 안정적이기보다는 불안정성, 정적인 느낌보다는 동적인 느낌이 강해 시각적인 효과가 큽니다. 글자에는 한 자 한 자마다 무게 중심이 있습니다. 따라서 글씨가 위로 올라가 보이기도 하고 아래로 쳐져 보이기도 하여 글자의 무게 중심이 맞느냐 맞지 않느냐에 따라 글자가 하나의 덩어리인 통일성을 갖추게 되느냐 아니냐의 문제와도 관련이 있어 무게 중심은 글자의 기울기와도 깊은 연관성을 갖고 있습니다.

하루의 반은 웃자

하루의 반은 웃자

하루의 반은 웃자

하루의 반은 웃자

하루의반은 웃자

그림 26. 먹색의 농도와 선질의 조화

희망의 날개를 활짝 펴라

희망의 날개를 활짝펴라

믿음 소망 사랑

한 결
같 이

그림 27. 글자의 구성에 따른 선질과 글꼴의 다양한 변화 1

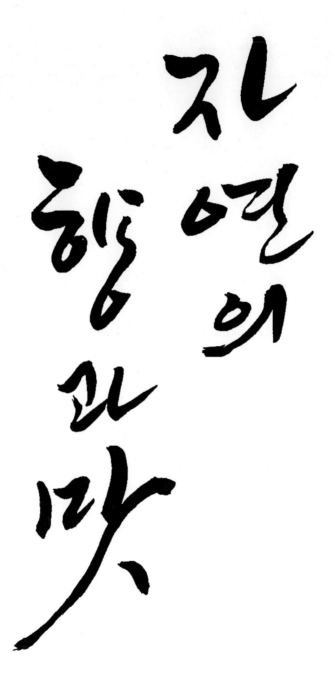

그림 28. 글자의 구성에 따른 선질과 글꼴의 다양한 변화 2

로맨틱 블랑제리

로맨틱 블랑제리

로맨틱 블랑제리

그림 29. 글자의 구성에 따른 선질과 글꼴의 다양한 변화 3 (김순 작)

3) 영문 캘리그라피

영문 캘리그라피는 붓을 유연하고 자유롭게 다루는 방법부터 연습하여야 합니다. 이는 대문자보다는 소문자를 많이 쓰기 때문에 곡선에 대한 충분한 연습이 없으면 유연하게 연결되는 단어와 문장을 쓸 수 없습니다. 우선 기초적인 연습으로 붓을 둥글게 스프링처럼 연결하여 쓰는 연습입니다. 주의할 점은 둥근 선이 넘어가는 부분에서 붓이 꺾이지 않게끔 잘 넘어가면 다음으로 획의 굵기와 공간을 일정하게 맞추는 연습을 충분히 하고 글꼴 연습에 들어갑니다. 그리고 영문 창작에서도 획의 속도, 기울기, 강조 등은 창작에 있어서 매우 중요한 요소입니다.

영문은 한글과 달리 첫머리에 대문자를 쓴 후 다음 글자부터는 소문자를 씀으로 이런 경우 앞의 대문자를 어떻게 강조할 것인가에 따라 전체적인 분위기가 좌우될 수 있기 때문에 매우 중요합니다. (예, 대문자 'M' 첫 획을 두껍고 빠르게 기울여서 처리했다면 다음에 오는 소문자는 그에 맞추어 속도나 기울기를 조절해서 써야 한다는 것입니다. 그리고 영문 26자 중에서 대문자와 소문자 강조를 함께할 수 있는 글자가 'A, D, E, F, G, H, M, R, S, T'입니다.

●

캘리그라피 실습

그림 30. 영문 캘리그라피의 기초 연습

그림 31. 영문 캘리그라피 글꼴 연습 1

그림 32. 영문 캘리그라피 글꼴 연습 2

그림 33. 영문 글꼴의 다양한 변화 1

miso miso

miso miso miso

miso

miso miso

그림 34. 영문 글꼴의 다양한 변화 2

Apple apple

Apple Apple

Apple Apple

apple

그림 35. 영문 글꼴의 다양한 변화 3

그림 36. 영문 글꼴의 다양한 변화 4 (김순 작)

4) 한문 캘리그라피

한문에는 전서(篆書), 예서(隸書), 해서(楷書), 행서(行書), 초서(草書)인 5체가 있어 각각 다음과 같은 글꼴의 특징을 가지고 있습니다.

구분	내용
전서(篆書)	전서는 가장 오래된 문자로 알아보기는 힘들지만 고급스러운 분위기를 나타낼 때 사용됩니다. 상하로 갸름하고 가로와 세로의 비율이 3:4 비율이고, 가로획은 평형을 유지하며, 세로획은 수직입니다. 비례에 있어서는 상하, 좌우 획 간격이 같으며 굵기 차이 없이 씁니다.
예서(隸書)	예서는 전서와 반대 성질의 서체로서 가로 세로의 비율이 4:3 정도입니다. 자형은 곡선보다는 각진 방형을 이루고 있는 것이 대부분이고 수평과 수직을 유지하며 공간 구성에 맞게 써야 합니다. 예서의 가장 큰 특징은 '파책'이란 획에 있는데 이는 획의 마무리되는 부분에 무겁게 눌러서 빼는 것을 말합니다. 글자의 운동감은 이 파책으로 인해 생기게 됩니다.
해서(楷書)	해서는 각종 활자체를 해서체라고 생각하면 되는데 가로 세로의 비율이 1:1.5 정도이며 가로획은 기울기가 있어서 오른쪽으로 약간 올라가는 것이 특징입니다. 획의 간격은 상하, 좌우를 같이 하면서 가독성이 뛰어난 서체라고 보면 됩니다.
행서(行書)	행서는 해서를 약간 흘려쓴 서체라고 보면 되는데 기울기가 해서보다는 오른쪽으로 약간 더 올라가고 획의 속도 또한 해서보다는 빨라 보다 경쾌한 느낌을 줍니다.
초서(草書)	초서는 빨리 쓰는 것을 목적으로 하기 때문에 행서와는 다른 자형이 많고 글자가 생략되는 것이 많아 쉽게 알아보지 못하는 것이 많습니다. 초서를 사용해야 할 경우 자전 등의 확인을 거쳐 사용해야 오류를 막을 수 있습니다. 초서는 점의 위치나 획의 구부린 정도에 따라 글자의 형태는 비슷하지만 뜻이 전혀 다른 자가 되기 때문입니다. 초서는 사람의 심상을 가장 잘 표현해 낼 수 있고 자유롭게 쓸 수 있어 보는 이에게도 강한 인상을 주므로 서예의 예술 경지에 있어 최고라고 표현하기도 합니다.

祥 祥 祥

전서 상 예서 상 해서 상

祥 祥

행서 상 초서 상

그림 37. 한문 캘리그라피 글꼴 연습

永永
永永
永永
清清
清清
清清

그림 38. 한문 응용 캘리그라피

청절능추

清節凌秋

청절능추

清節凌秋

청절능추

清節凌秋

캘리그라피 실습

그림 39. 한글과 한문 캘리그라피의 조화

5. 다양한 도구를 이용한 단어 쓰기

1) 나무젓가락으로 쓰기

(1) 부러트린 나무젓가락으로 쓰기

한 짝 나무젓가락을 부러트런 다음 먹물을 묻혀 사용합니다. 부러트린 나무젓가락을 사용하면 거친 글씨를 표현할 수 있습니다.

그림 40. 부러트린 나무젓가락을 사용한 캘리그라피

그림 41. 부러트린 나무젓가락을 사용한 캘리그라피 (밤과 도토리, 김순 작)

그림 42. 부러트린 나무젓가락을 사용한 캘리그라피 (엽서, 김순 작)

(2) 연필처럼 깍은 나무젓가락으로 쓰기

한 짝 나무젓가락을 연필처럼 깍아서 먹물을 묻혀 사용합니다. 켄트지에 깍은 나무젓가락을 사용하면 연필로 쓸 때와 비슷한 효과가 나면서도 나무젓가락의 뭉툭한 느낌이 그대로 표현됩니다.

그림 43. 켄트지에 깍은 나무젓가락을 사용한 캘리그라피

화선지에 깍은 나무젓가락을 사용하면 많이 번지게 되어, 슬픈 느낌을 줄 때나 비와 관련된 느낌을 쓸 때 적합합니다.

그림 44. 화선지에 깍은 나무젓가락을 사용한 캘리그라피

2) 닭털 붓으로 쓰기

붓을 이용해 다양한 먹색으로 글씨를 쓴 것으로서 마치 한복이 휘날리는 듯한 멋스러운 느낌이 듭니다.

그림 45. 닭털 붓을 사용한 캘리그라피

3) 면봉으로 쓰기

작은 면봉으로 양 끝에 있는 솜에 먹물을 묻혀 스며들게 하여 사용하는데 머금은 먹 양을 다르게 농담을 주어 표현하여 구슬 같은 느낌이 듭니다.

그림 46. 면봉을 사용한 캘리그라피 1

면봉놀이

훗처럼

까실까실

데굴데굴

톡톡톡

깔깔

그림 47. 면봉을 사용한 캘리그라피 2 (김순 작)

4) 수세미로 쓰기

수세미를 여러 가지 모양으로 잘라서 사용하는데 자른 조각을 그대로 사용하기도 하고 접은 다음 접힌 부분에 먹물을 묻혀 사용하기도 합니다.

수세미를 접어서 뾰족하게 만들고 삼묵법을 이용해 먹물 농도를 다르게 묻힌 다음 거친 수세미로 표현한 속도감 있는 캘리그라피를 쓸 수 있습니다. (그림 48)

얇게 자른 수세미를 사용해서 쓴 글씨로 수세미 한쪽은 진한 먹을, 반대쪽에는 흐린 먹을 묻혀서 '산'을 운치 있게 표현하여 붓과는 다른 느낌을 표현할 수 있습니다. (그림 49)

그림 48. 수세미를 접어서 쓴 캘리그라피

그림 49. 얇게 자른 수세미로 쓴 캘리그라피

5) 화장지로 쓰기

화장지를 여러 겹으로 접어서 접힌 부분에 먹물을 묻혀 사용하기도 합니다.
화장지를 여러 겹으로 뾰족하게 만들고 삼묵법을 이용해 먹물 농도를 다르게 묻힌
다음 부드러운 화장지로 표현한 속도감 있는 캘리그라피를 쓸 수 있습니다.

그림 50. 화장지를 접어서 쓴 캘리그라피

6) 펜촉으로 쓰기

잉크를 찍어 쓰는 펜촉에는 뾰족한 것과 넓은 것이 있는데 용도에 따라 캘리그라피
가 쓰여진 느낌이 다르게 보입니다. 아래 그림 중 상단은 넓은 펜촉이고 하단은 뾰족
한 펜촉입니다.

musical

musical

그림 51. 넓은 펜촉과 뾰족한 펜촉

뾰족한 펜촉으로 A4용지에 쓴 영어 캘리그라피로 붓에서는 느낄 수 없는 스피드한 정감을 느낄 수 있습니다.

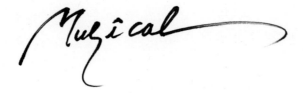

그림 52. 뾰족한 펜촉으로 쓴 캘리그라피

넓은 펜촉으로 A4용지에 쓴 영어 캘리그라피로 필압 조정으로 좀더 넓게도 쓸 수 있습니다.

그림 53. 넓은 펜촉으로 쓴 캘리그라피

7) 스펀지로 쓰기

화장용 스펀지를 원하는 크기로 자른 후 먹을 묻혀 사용합니다. 스펀지를 이용하면 붓으로는 표현할 수 없는 안개가 낀 듯한 느낌을 얻을 수 있습니다.

그림 54. 스펀지로 쓴 캘리그라피

8) 붓으로 쓰기

붓을 잘 다루어야만 여러 도구을 사용한 캘리그라피도 자유롭게 잘 사용할 수 있습니다. 많은 글씨를 캘리그라피로 쓰기 위해 좋아하는 시를 캘리그라피로 옮겨 봅니다. 그림 55는 시에서 가장 핵심적인 단어인 '봄', '가을'을 강조한 글씨입니다.

봄바람은
꽃을 피우고
가을 바람은
열매를 맺게하듯

아픔은 그만큼의 행복을
가져다 줄 것입니다

이천십사년 겨울 석우 송종율쓰다

그림 55. 붓 캘리그라피 1

그림 56은 가족 구성원의 중요함을 표현한 시로, 가장 핵심적인 단어인 '남편', '아내', '자식'을 강조하였습니다.

남편은 아내를 빛내고
아내는 자식을
자식은 어둠을
비춘다

김초혜님의 시를 송종율쓰다

그림 56. 붓 캘리그라피 2

그림 57은 '윤그릇'에서 토속적인 느낌이 들도록 질그릇과 함께 표현했습니다.

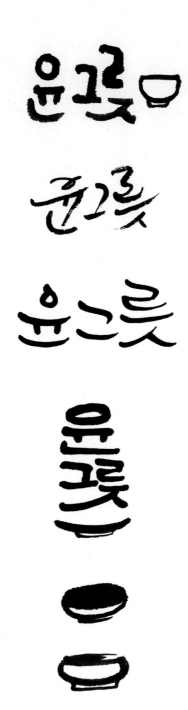

그림 57. 붓 캘리그라피 3 (윤그릇, 김순 작)

그림 58은 시에서 가장 핵심적인 단어인 '연'을 강조했습니다.

연 잎은
왜
물에 젖지
않을까

이천십사년 겨울 석우쓰다

그림 58. 붓 캘리그라피 4

그림 59는 휴양펜션지인 '고내촌'을 토속적인 느낌이 들도록 항아리 그림과 함께 글씨를 써보았습니다.

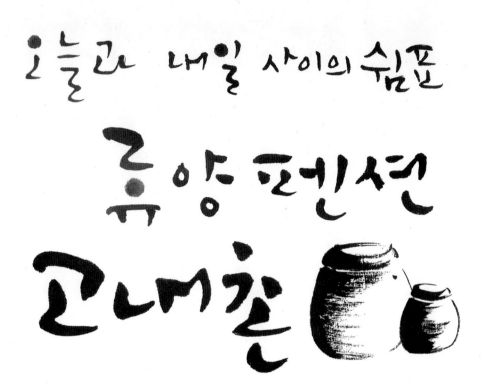

그림 59. 붓 캘리그라피 5 (고내촌, 김순 작)

그림 60은 속담에서 가장 핵심적인 단어인 '칭찬'을 강조했습니다.

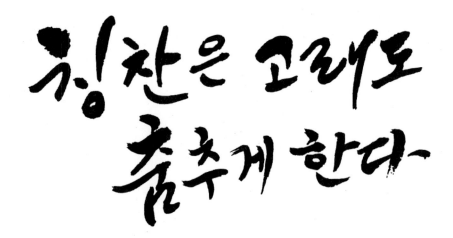

그림 60. 붓 캘리그라피 6

●

캘리그라피 실습

그림 61은 모시 광고에서 가장 핵심적인 단어인 '모'자의 첫 획을 굵게하여 강조하였고 '잎'에서 'ㅣ'를 나뭇잎처럼 처리했습니다.

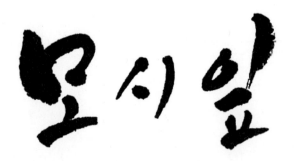

그림 61. 붓 캘리그라피 7

그림 62는 '축하, 사랑, 건강'을 색상을 달리 강조하여 써보았습니다.

그림 62. 붓 캘리그라피 8 (축하, 사랑, 건강, 김순 작)

그림 63은 한우불고기 광고에서 가장 핵심적인 단어인 '한'을 강조했습니다.

그림 63. 붓 캘리그라피 9

캘리그라피 실습

그림 64는 '하루의 반은 웃자'는 현대인들이 살아가면서 일에 시달려서 웃음을 잃어가고 있어 슬로건으로 적어 보았고 웃자를 강조했습니다.

그림 64. 붓 캘리그라피 10 (하루의 반은 웃자, 김순 작)

그림 65~67은 곡물류를 붓 캘리그라피로 써 보았습니다.

기 장 차 조
들깨 가 루
콩 가 루
서 리 태

그림 65. 붓 캘리그라피 11

캘리그라피 실습

보리쌀

찰보리쌀

현미

현미찹쌀

그림 66. 붓 캘리그라피 12

차수수

혼합15곡

흑미

흑현미

그림 67. 붓 캘리그라피 13

그림 68은 '메리 크리스마스'를 그림과 함께 써 보았습니다.

그림 68. 붓 캘리그라피 14 (메리 크리스마스, 김순 작)

그림 69는 음악을 비에 비유한 시로서 그림과 함께 동적으로 표현해 보았습니다.

그림 69. 붓 캘리그라피 15 (김순 작)

9) 붓펜으로 쓰기

(1) 부드러운 붓펜으로 쓰기

붓 펜대를 연필 잡는 방법으로 쓴 동적인 글씨입니다.

그림 70. 부드러운 붓펜 캘리그라피

(2) 뭉툭한 붓펜으로 쓰기

뭉툭한 붓펜을 사용하면 좀더 두툼하고 귀여운 느낌의 캘리그라피를 표현할 수 있습니다.

그림 71. 뭉툭한 붓펜 캘리그라피

(3) 매직펜으로 쓰기

매직펜은 볼펜보다 두껍고 붓펜보다 끝이 뭉툭하여 제목용 로고타입에 많이 쓰이고 있습니다.

더욱 노력하겠습니다

새해 새아침

행복한 새해

그림 72. 매직펜 캘리그라피

(4) 색연필로 쓰기

색연필은 우리 주변에 매우 흔한 필기도구로, 어린이가 쓴 것 같은 재미있는 표현을 원할 경우에는 왼손을 사용함으로써 새로운 이미지를 표현할 수 있습니다.

고맙습니다

열심히 하겠습니다

자연의 향과 맛

그림 73. 색연필 캘리그라피

(5) 각종 펜 종류를 그림으로 표현하기

각종 펜 종류(서예붓, 붓, 붓펜, 캘리펜, 만년필, 연필, 플러스펜, 색연필 등)를 그림으로 표현해 보았습니다.

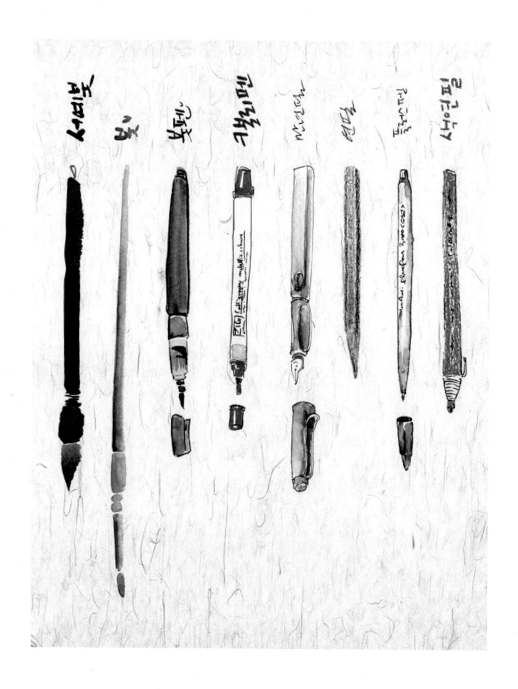

그림 74. 각종 펜 종류를 그림으로 표현하기 (김순 작)

03

서간체 기초
실습하기

서간체 기초 실습에서는 많이 사용되는 22개의
모음(8자)과 자음(14자)에 대해 운필하는 법과
적용 사례를 제시하였습니다.

ㅏ, ㅗ, ㅛ, ㅜ, ㅠ, ㅓ, ㅕ, ㅣ, ㄱ, ㄴ, ㄷ, ㄹ, ㅁ,
ㅂ, ㅅ, ㅇ, ㅈ, ㅊ, ㅋ, ㅌ, ㅍ, ㅎ

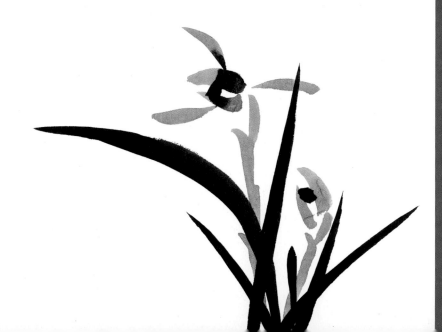

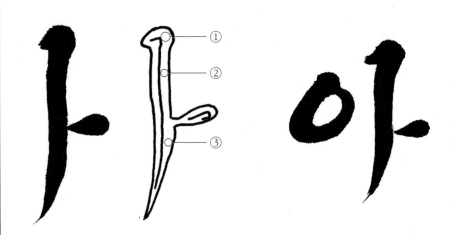

① 역필합니다.
② 힘을 약간 빼고 내려 긋습니다.
③ 붓을 약간 누른 뒤 다시 붓을 모아 붓을 삐치듯 내립니다.

① 약간 굵게 하여 붓을 모은 뒤 약간 안쪽으로 들면서 내립니다.

① 붓에 힘을 약간 뺀 상태에서 우측 방향으로 쿡 찍는 듯이 하고
 다시 붓을 모아 안쪽으로 삐치듯 합니다.

① 붓을 모은 뒤 적절한 크기로 단숨에 튕기듯 내립니다.

① 역필한 뒤 힘을 약간 주고 힘차게 긋습니다.
② 뒷부분은 굵게 한 뒤 아래쪽으로 끝을 내립니다.

① 양 점을 약간 둥글게 합니다.
② 약간 안쪽으로 기울면서 긋습니다.

① 붓을 약간 눌러 멈춘 뒤 왼쪽으로 붓을 들면서 튕기듯 씁니다.

① 이 곳을 연결시킬 경우 자연스럽게 붓이 아래로 미끄러지듯 오게 하여 멈춘 뒤 다시 위로 걷어 올립니다.

① 점 획선을 내려 긋는 선과 연결하여 쓰면 한결 여유로운 글씨가 됩니다.

●
서간체 기초 실습하기

① 자연스럽게 연결하여 줍니다.

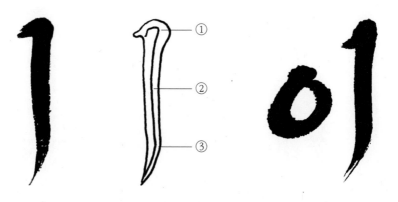

① 역필하여 힘을 준 뒤 붓을 모읍니다.
② 약간 힘을 뺀 상태에서 아래 부분까지 자연스럽게 내립니다.
③ 붓을 약간 누른 뒤 붓 끝을 모은 후 안쪽으로 튕긴 듯 내립니다.

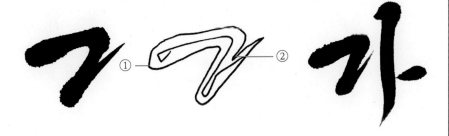

① 역필 후 윗획을 약간 길게 긋고 안쪽으로 약간 기울게 하되 짧게 해줍니다.
② 모음과 연결할 경우 모음 쪽으로 약간 튕기듯 올립니다.

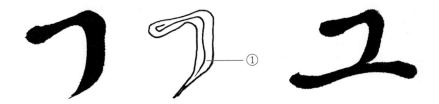

① 여기에서 붓을 약간 눌러 굵게 한 뒤 다시 붓을 모아 강하게
 안쪽으로 삐쳐 내리듯 합니다.

① 여기에서 붓을 멈춘 뒤 붓을 들지 말고 약간 든 기분으로 속필로
 써야 합니다.
② 여기에서 약간 더 굵게 쓰고 붓을 멈춘 듯 하면서 안쪽으로 강하게
 튕기듯 써야 합니다.

① 약간 굵게 역필로 씁니다.
② 방향을 바꾸기 위해 약간 누른 뒤 붓 끝을 모은 후 나갈 방향으로
　약간 둥근 모양으로 씁니다.

① 여기에서 수직이 되는 느낌으로 위로 붓 끝을 밀어 올립니다.

① 이 부분은 옆으로 그어도 무방하나 약간 아래쪽으로 기울게 씀으로써
　새로운 느낌을 얻을 수 있습니다.

① 여기에서 멈춘 뒤 붓 끝에 힘을 주어 붓을 과감하게 들면서
　옆으로 짧게 긋습니다.

① 여기서 멈추고 이어 ②, ③번까지 씁니다.
④ 이 부분에서 "ㅓ", "ㅕ"를 쓸 때는 수직에 가깝게 연결 방향으로
　위로 올려 씁니다.

① "ㄹ"자는 절도 있게 써야 획이 힘차고 유연하게 보입니다.

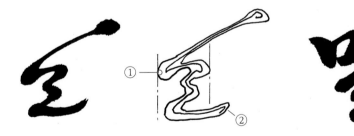

① 세 번으로 나누어 쓰고 약간 누른 뒤 붓을 든 기분으로 붓 끝으로
　속필로 써야 합니다.
② 받침으로 쓸 때는 약간 더 길게 내어 줍니다.

① 첫 획 부분은 약간 기울게 씁니다.
② 여기에서 붓을 멈춘 뒤 약간 치켜올린 후 다음 다음 방향으로
　팅기듯 올려 줍니다.

① 여기에서 붓 끝만 남겨두고 붓을 든 뒤 다음 획으로 부드럽게 긋습니다.

① 앞 획에서 연결이 된다는 느낌만 보여 주되
　연결을 해주면 답답해 보입니다.

① 다음 획을 쓰기 위해서 붓을 튕기듯이 올립니다.
② 이 획은 약간 안쪽으로 기울어지게 굽은 듯이 써주면 부드럽게 보입니다.

① 이 부분은 약간 든 기분으로 살짝 그어 내립니다.
② 끝 처리를 날렵하게 하지 말고 자연스럽게 합니다.
③ "ㅏ", "ㅑ", "ㅣ"에 사용합니다.

① 이 부분은 연결하기 위한 표현으로 약간 튕기듯 위로 올립니다.
② "ㅗ", "ㅛ", "ㅜ", "ㅠ"에 사용합니다.

① 이 부분의 전체 길이는 쓰는 사람의 마음 가는 대로 쓰면 됩니다.
② 붓을 역입하여 밑에까지 내려 겹치게 하여 붓을 돌려 쓰면 됩니다.

●
서간체 기초 실습하기

① 전체적인 모습은 둥글지 않고 자연스러운 모양으로 합니다.
② 첫 획을 역필로 굵게 쓰고 ①의 부분까지 그어 올리고 다시 ②의 부분까지
그어 마무리 합니다.

① 붓을 접어서 모음과 연결합니다.
② 주로 모음 "ㅏ", "ㅣ"에 사용합니다.
③ 받침에 사용하고 붓을 떼지 않고 한 번만에 획을 다 긋습니다.

① 첫 획을 약간 굵게 합니다.
② 여기에서 붓을 멈춘 후 붓을 든 기분으로 내려 씁니다.

서간체 기초 실습하기

① 점과 "ㅈ"의 간격을 약간 띄워 줌으로 시원하게 보입니다.

① 이 부분은 다른 획에 비해 약간 가늘게 해 줍니다.
② 이 부분은 점획처럼 약간 굵게 쓰면 균형 잡혀 보입니다.

① 이 부분에서는 다음 획의 방향으로 자연스럽게 걷어 올리듯 쓰면 됩니다.

ㅋ 키 ㅋ 쿡

●

서간체 기초 실습하기

ㅌ 타 ㅌ 텨

ㄷ퍄 ㄷ펵

ㅎ호 ㅎ허

향기도 웃음도
헤프지 않아 다가
서기 어려워도
밝은 눈빛으로 나를
부르는 꽃

이해인님의 시를
석우 씀

그림 1. 서간체 실습 사례(이해인 님의 시)

남편은 아내를 빛내고
아내는 자식을 자식은
어둠을 비춘다

김초혜님의 시를
석우 송종율 씀

133
●
캘리그라피

그림 2. 서간체 실습 사례(김초혜 님의 시)

산에피어 산이 환하고
강물에져서 강물이 서러운
섬진강 매화꽃을
보셨는지요

　　김용택님의 시를
　　석우 송종율 씀

그림 3. 서간체 실습 사례(김용택 님의 시)

04

수묵 일러스트^(먹그림) 그리기

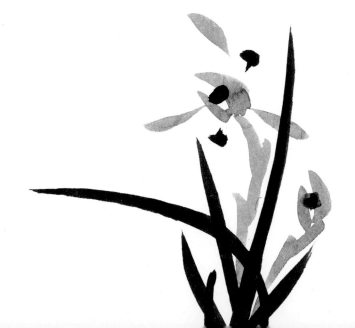

1) 매화꽃

(1) 윤곽선을 이용한 매화 그리기

꽃잎은 흐린 먹으로 원을 그리듯이 한 번에 한 잎씩 다섯 잎을 그립니다. 매화꽃의 윤곽을 선으로 그리는 방법이 권법(拳法)입니다. 꽃잎 그리는 순서는 첫 번째 원형을 그리고 그 위에 두 번째 원형을 그립니다. 가운데 꽃 수술 그릴 빈 공간을 두고 세 번째 원형을 그리고 그 위에 네 번째 원형을 그립니다. 다섯 번째 원형을 그리고 수술을 그립니다(한 잎 한 잎이 완벽한 원형이 되게 그리지 말고 약간 타원형에 가깝게 그림). 붓을 바로 잡아 한 잎을 그리더라도 손끝으로 그리지 말고 팔 전체를 움직여 다섯 꽃잎을 연속해서 그려야 자연스러운 꽃잎이 그려지고 꽃잎의 묵색은 담묵(淡墨)으로 그리되 농담(濃淡)의 변화가 있어야 꽃의 생기를 느낄 수 있습니다.

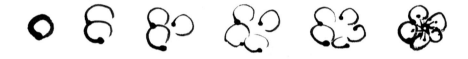

그림 1. 매화 꽃잎

매화 꽃술과 꽃받침 그리는 순서는 꽃술은 첫 번째 원형을 그린 다음 그 주변에 가시처럼 선을 개수와는 상관없이 알맞게 넣습니다. 그리고 선 끝에 점을 찍습니다. 꽃받침은 그림과 같은 번호 순서에 의해 그립니다. 꽃술과 꽃받침은 꽃잎에 비해 먹색이 진해야 합니다.

그림 2. 매화 꽃술과 꽃받침

꽃은 꽃봉오리를 그리는 연습에서 시작하여 반쯤 핀 꽃, 위로 향한 꽃, 앞을 향한 꽃, 뒤로 향한 꽃, 옆으로 향한 꽃을 그려봅니다. 매화꽃은 보는 위치와 꽃이 핀 정도에 따라 꽃 모양이 달리 보입니다.

그림 3. 보는 위치와 꽃핀 정도에 따른 꽃 모양

(2) 홍매화 그리기

양홍색 물감과 물로 삼묵법(농묵, 중묵, 담묵)을 이용하여 색을 만들고 꽃잎 다섯 장을 앞서 윤곽선으로 그렸을 때와 같은 순서로 그린 뒤 먹으로 꽃 가운데 수술을 그립니다. 꽃은 양홍이나 연지로 그리나 가지와 줄기, 꽃술은 먹으로 그립니다. 꽃봉오리는 짙게 찍고 활짝 핀 꽃은 흐린 색으로 그려 먹색처럼 색의 농담이 있게 그립니다.

그림 4. 홍매화 그리기

(3) 매화 가지 그리기

수묵(담묵)을 이용하여 큰 둥치(줄기)에서 나온 늙은 가지를 그리고 중묵으로 잔가지를 그립니다. 그리고 꽃을 그려봅니다. 활짝 핀 꽃, 나뭇가지 뒤에 숨은 꽃, 아직 피지 않는 봉우리까지 그려봅니다.

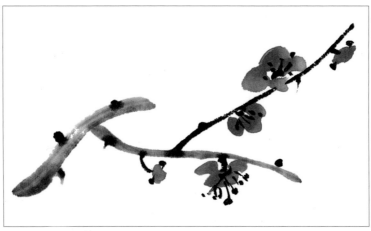

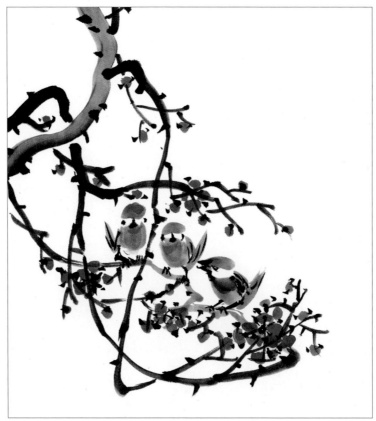

그림 5. 완성된 홍매화

2) 난초

(1) 난초 잎 그리기

난 잎은 먼저 붓에 짙은 먹을 묻혀 그리고 나서 붓을 씻어 흐린 먹으로 꽃과 꽃대를 그립니다. 그리고 다시 짙은 먹으로 꽃 심을 찍음으로써 한 폭의 묵란이 완성됩니다. 난초 잎을 그릴 때는 미리 꽃을 그릴 자리를 남겨 두고 그려야 됩니다.

● 첫째 잎 그리기

붓을 씻고 젖은 헝겊에 물기를 뺀 다음 짙은 먹물을 묻힙니다.

종이에 붓을 똑바로 잡고 붓이 나갈 방향과 거꾸로 약간 밑으로 그은 다음 붓을 세워서 원하는 방향으로 그어 갑니다. 이 방법은 붓 끝이 선(잎)의 정 중앙에 있게 하여야만 못 머리 모양처럼 끝을 둥글게 만들 수 있기 때문입니다. 가늘게 시작하여 차츰 굵어지게 하고 잎 중앙 지점에 와서는 약간 붓 끝에 힘을 빼어 가늘게 하여 잎이 꺾이거나 뒤집혀진 느낌을 냅니다. 잎의 끝 부분에 와서는 붓을 빨리 긋지 말고 천천히 종이 위에서 떨어지게 하여 붓 끝이 마치 쥐꼬리 모양이 되게 합니다.

그림 6. 난초 첫째 잎 그리기

● 둘째 잎 그리기

첫째 잎과 그리는 방법은 같으나 첫째 잎의 2/3 지점에서 선을 교차시켜 눈 모양이 되게 합니다. 둘째 잎은 첫 번째와 같은 방향으로 휘어지게 하되 잎 끝의 방향은 같지 않게 하면서 너무 짧거나 길게 하는 것을 피합니다.

그림 7. 난초 둘째 잎 그리기

● 셋째 잎 그리기

첫째 잎 둘째 잎이 한 방향으로 향한 불균형을 바르게 하기 위해 반대 방향으로 긋습니다. 셋째 잎은 두선(잎) 중 이느 한 잎에 끝이 붙게 그려 세 잎이 서로 떨어진 느낌이 들지 않게 하고 잎의 방향은 봉황새 눈 모양 정중앙을 피해 첫째 잎의 높이를 생각하여 길이를 정합니다.

그림 8. 난초 셋째 잎 그리기

● 넷째·다섯째 잎 그리기

기본적인 세 잎을 그리고 나서 왼쪽·오른쪽에 늙은 잎, 마른 잎 두세 개를 그려 세 가닥 단순함을 피합니다. 가능한 한 붓에 묻힌 먹으로 다섯 잎을 단숨에 그려 선에 윤기와 메마름이 나타나게 그립니다.

그림 9. 난초 넷째·다섯째 잎 그리기

(2) 난초 꽃잎 그리기

꽃은 담묵으로 그려 잎의 짙은 먹과 대비시킵니다. 이와 같이 담묵을 찍은 붓의 끝한 쪽 면에 짙은 먹을 살짝 묻혀서 선의 안쪽은 연하게 바깥 쪽은 진하게 하여 그립니다. 난꽃은 다섯 개의 꽃잎과 한 개의 꽃술·꽃대로 이루어지며 아직 피지 않는것, 장차 피려는 것, 막 핀 것, 반쯤 핀 것, 활짝 핀 것 등의 꽃 모양이 있습니다. 꽃잎그리는 운필 순서는 그림과 같이 합니다.

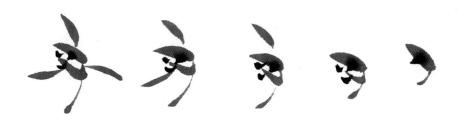

그림 10. 난초 꽃잎 그리기

(3) 난초 꽃대 그리기

춘란은 꽃, 꽃봉오리를 먼저 그리고 꽃대를 나중에 그립니다. 꽃 싸개는 꽃대를 감싸듯이 왼쪽, 오른쪽을 번갈아 곡선이 되게 붙여 줍니다.

혜란은 꽃대를 위에서 밑으로(반대로 그리기도 함) 그려, 꽃대 끝에 꽃봉오리를 그리고 차츰 아래로 내려오면서 반쯤 핀 꽃, 활짝 핀 꽃 순으로 그립니다. 꽃대에 꽃을붙일 때는 위에서 아래로 내려올수록 꽃의 간격을 넓게 하고 꽃대를 중심으로 왼쪽오른쪽 번갈아 붙여 줍니다.

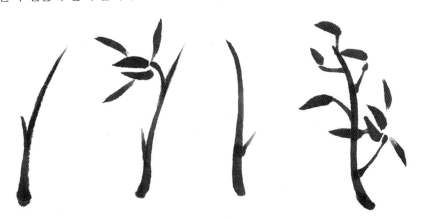

그림 11. 춘란과 혜란의 꽃대

(4) 난초 꽃술(심) 그리기

꽃을 그리고 나서 꽃잎 중앙에 짙은 먹을 찍어 꽃술(심)을 표현합니다. 흐린 먹으로 꽃잎을 그린 후 곧바로 마르기 전에 점을 찍듯이 하여 짙은 먹이 흐린 먹으로 스며 들게 하는 번짐의 효과를 볼 수 있습니다. 꽃봉오리에는 한 점, 반쯤 핀 꽃에는 두 점, 활짝 핀 꽃에서는 2~3점을 찍습니다. 그리고 점은 신속하고 빠른 붓놀림으로 찍어야만 생기 넘치는 꽃이 될 수 있습니다.

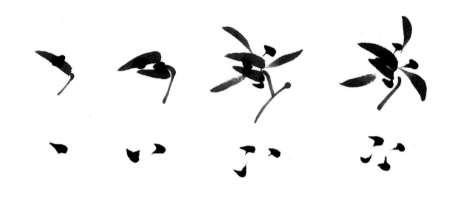

그림 12. 난초 꽃술 그리기

●

수묵일러스트(먹그림) 그리기

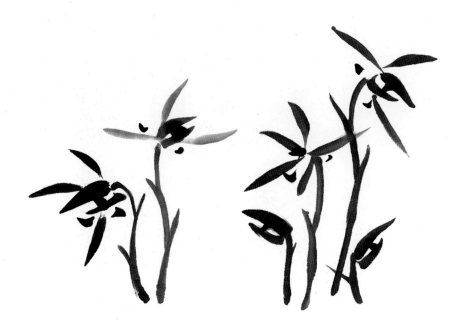

그림 13. 춘란의 꽃과 여러 모양

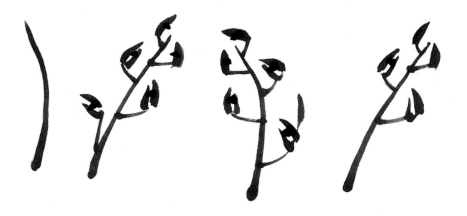

그림 14. 혜란의 꽃과 여러 모양

●

수묵일러스트(먹그림) 그리기

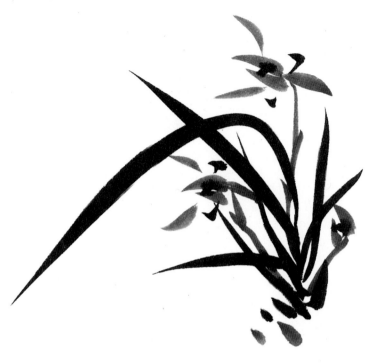

그림 15. 완성된 춘란

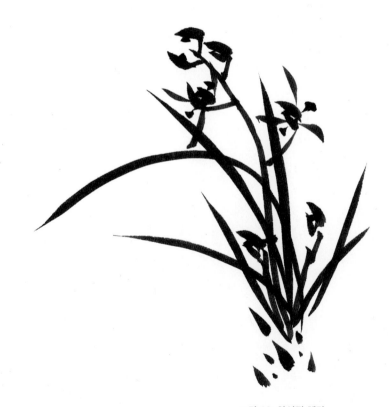

그림 16. 완성된 혜란

3) 국화

국화는 난과 대나무 잎과는 달리 큰 잎을 가지고 있어 수묵화에서 먹의 농담을 가장 잘 배울 수 있는 소재입니다. 국화는 꽃과 꽃봉오리를 흐린 먹으로 그리고 나서 줄기와 가지를 긋고 가지의 중간에서부터 자란 잎, 어린 잎, 늙은 잎 순으로 그리고 마지막으로 짙은 먹으로 잎맥을 그리고 잎과 가지 사이에 턱 잎을 그리고 점을 찍어 완성합니다. 꽃의 색은 노랑색, 주황색, 자주색을 칠하기도 합니다.

(1) 국화 꽃 그리기

국화의 꽃잎은 꽃잎 한 개 한 개가 모여 한 송이를 이룹니다. 꽃잎은 코고무신 모양, 수저 골 모양 등 여러 모양을 이루고 있으며 잎 끝이 곡선을 이룹니다. 보이는 각도에 따라 앞을 향한 꽃은 둥글게, 옆을 향한 꽃, 뒤로 보이는 꽃은 타원형으로 그려 입체감을 나타내도록 합니다.

꽃잎을 그릴 때는 단숨에 그려야 꽃의 생동감을 나타낼 수 있고 붓의 물기 조절에 유의하여 꽃의 중심은 짙고 밖으로 갈수록 흐린 먹이 되게 합니다.

꽃 중심은 봉오리처럼 꽃잎이 오므라들게 꽃잎과 꽃잎 사이를 빽빽이 붙여주고 점차 밖으로 나올수록 꽃잎을 벌어지게 그립니다. 일반적으로 네 잎을 십자 모양이 되게 먼저 그리고 다시 그 사이에 네 잎을 추가하여 그린 뒤 사이사이에 꽃잎을 붙여서 둥글게 그립니다.

꽃잎의 끝은 코고무신 모양처럼 둥근 느낌이 나게 한 잎을 두 번의 선을 그어 그립니다. 붓을 잎 끝에서 꽃 중심을 향하게 하여 한 선은 조금 굵게 그려 입체감을 나타내게 합니다.

그림 17. 꽃잎의 연습

그림 18. 꽃의 개화 순서와 여러 방향

●

수묵일러스트(먹그림) 그리기

그림 19. 꽃의 여러 가지 방향

그림 20. 방향에 따른 화심의 위치와 형태

●

캘리그라피

(2) 국화잎과 잎맥 그리기

국화의 잎은 길고·짧고·넓고·좁은 등 여러 가지 형태가 있으며 그 끝은 다섯 갈래로 나뉘고 네 곳에 파진 데가 있습니다. 잎은 달려 있는 위치와 방향에 따라 정면으로 보이는 것, 배면을 향하여 보이는 것, 정면인 잎의 밑에서 뒤로 보이는 것, 뒤로 향한 잎새 위에 정면으로 보이는 것 등이 있습니다.

잎맥은 밑을 지탱하는 만큼 중앙을 지나는 굵고 긴 선을 꽃대에서 잎 끝으로 긋고 왼쪽·오른쪽으로 번갈아 붙입니다. 작은 잎맥은 많이 긋지 말고 잎을 감싸듯이 짧게 그으며 잎 밖으로 선이 나오게 하지 않습니다. 뒤집혀진 잎은 뒤집힌 뒷면 작은 잎을 흐린 먹으로 그리고 앞면 잎은 짙은 먹으로 그립니다.

수묵일러스트(먹그림) 그리기

그림 21. 국화잎과 잎맥 형태

(3) 국화의 꽃대 그리기

국화 꽃대는 큰 줄기에서 가지가 나와 가지 끝에 꽃과 꽃봉오리가 달립니다. 꽃대는 꽃받침에서 시작하여 꽃과 잎을 그릴 자리를 남겨두고 연결된 느낌이 들게 하여 밑으로 그립니다(반대로 그리기도 함). 꽃대와 잎이 붙는 지점에 잎 꼭지와 턱이 있는데 반드시 그려야 하며 잎과 잎 사이에 점을 찍어 나타냅니다.

그림 22. 국화 꽃대의 형태

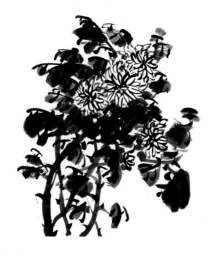

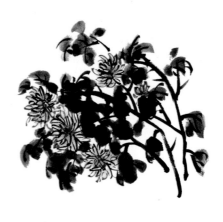

●
수묵일러스트(먹그림) 그리기

그림 23. 완성된 국화

4) 대나무

대나무는 곧은 줄기와 사시사철 푸르른 잎을 간직하여 눈·비·바람에도 견디어 부러질망정 굽히지 않는 꿋꿋한 지조와 절개를 나타내어 수묵화에서 필력을 익히는데 가장 적절한 소재입니다.

대나무 그리는 순서는 먼저 흐린 먹으로 줄기와 마디 옆에서 나온 가지를 그리고 나서 짙은 먹으로 앞에 있는 잎을 그리고 흐린 먹으로는 뒤에 있는 잎을 그린 뒤 마디를 그려 완성합니다.

(1) 대나무 줄기 그리기

화선지에 담묵으로 붓촉의 중심선과 종이 면이 45° 정도 되게 붓을 약간 눌렀다가 붓 끝이 아래로 향해짐과 동시에 일자를 위로 긋듯이 단숨에 그어 끝에서는 누르듯이 붓을 떼어줍니다.

대나무 줄기는 그 형태가 아랫부분이 굵으며 차츰 위로 올라가면서 가늘어지고 마디와 마디 사이도 밑 부분은 짧고 위로 올라 갈수록 점차 길어져 중앙 부분에 와서 가장 긴 모양을 하다가 끝 부분에 이르면 다시 짧아짐을 볼 수 있습니다.

줄기의 생동감을 나타내기 위해서는 한 줄기를 한 번 적신 먹으로 끝까지 그려야 합니다. 여러 줄기를 그릴 때는 앞에 있는 줄기는 중간 먹으로 뒤에 있는 줄기는 흐린 먹으로 그려야 원근감 있게 그려집니다.

자란 줄기는 흐린 먹으로 마디를 길게 그리고 늙고 오래된 줄기는 마디를 짧고 굵게 그리고 어린 줄기는 중간 먹으로 가늘게 그려 입체감을 줍니다.

그림 24. 대나무의 줄기(일 자 모양)

(2) 대나무 마디 그리기

대나무 줄기를 그리고 난 뒤 먹물이 마르기 전에 짙은 먹을 붓 끝에 찍어 마디를 그립니다. 마디는 눈높이에 맞게 아랫마디는 을(乙) 자의 모양으로 아래가 (⌣)하고, 중간 마디는 눈과 비슷한 위치로 일(⌐) 자 모양이 되게, 윗마디는 올려 보이므로 팔(八) 자의 초서 모양으로 위가 (⌒) 되게 그립니다.

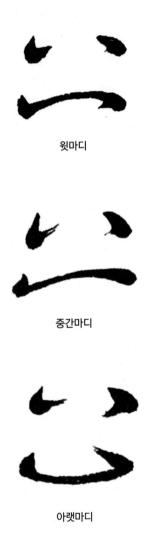

윗마디

중간마디

아랫마디

그림 25. 대나무의 마디 표현

(3) 대나무 가지 그리기

대나무의 가지는 마디 위에서 나오며 한 마디에 한 개의 가지가 나오는 것과 두 개의
가지가 V자 모양으로 나오는 것이 있습니다. 가지를 그릴 때는 줄기처럼 간결한 느
낌이 나게 가늘고 힘차게 긋습니다. 붓 끝 모양을 못 머리 모양처럼 둥글게 하고 가
지 끝에서도 붓을 빨리 빼지 말고 멈추듯이 뺍니다.

작은 가지는 큰 가지의 마디에서 나오며 왼쪽, 오른쪽을 번갈아 붙여 나가면 됩니다.
그리고 잔가지는 큰 가지보다 길게 그리지 않고 가지 수도 잎의 수에 맞게 많은 잎을
그릴 때는 많이 그립니다.

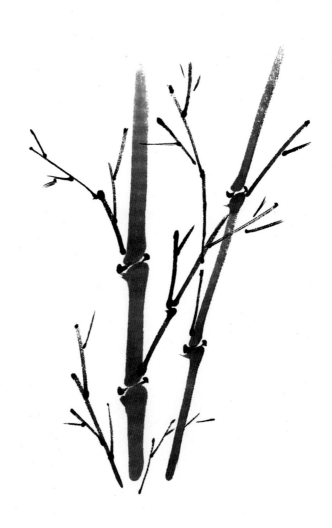

그림 26. 대나무의 가지 표현

(4) 대나무 잎 그리기

대나무 잎은 잎 꼭지와 잎으로 되어 있고 잎은 대칭형으로 날렵하면서도 맑은 기상이 있으며 길이는 5~15Cm 정도로 자랍니다. 잎은 방향에 따라 정면, 측면, 뒷면 잎이 있고 어린 잎, 자란 잎, 늙은 잎을 선의 굵기와 방향 그리고 농담으로 나타냅니다.

대나무 잎 그리는 순서는 먼저 호(毫)가 길고 부드러운 붓을 골라 맑은 물에 씻고 털을 잘 고른 뒤 농묵을 묻힌 다음 약간의 물과 조합하여 변화 있는 묵색이 되게 합니다. 그리고는 몸의 균형을 바르게 잡고 붓 끝이 종이에 닿을 때 가볍게 역입(逆入)을 하여 좌 또는 우로 힘차게 삐칩니다. 이것을 첫째, 일엽횡주(一葉橫舟)라 하여 한 척의 배가 비스듬히 비껴있는 모양과 같다함을 말합니다.

둘째, 일엽횡주에 일필을 가하여 팔자(八字) 모양으로 그리는데 이것을 제비꼬리와 같은 모양이라 하여 이필연미(二筆燕尾)라고 합니다. 셋째, 이필연미에 일필을 가하여 삼필개자(三筆个字)를 만들고 넷째, 사필개자(四筆介字), 다섯째, 사필부자(四筆父字), 여섯째, 사필분자((四)筆分字), 일곱째, 제비가 나는 모양인 비연(飛燕), 여덟째, 놀란 까마귀 모양인 경아(驚鴉), 아홉째, 하늘에서 내려온 기러기 모양인 낙안(落雁) 등이 있습니다.

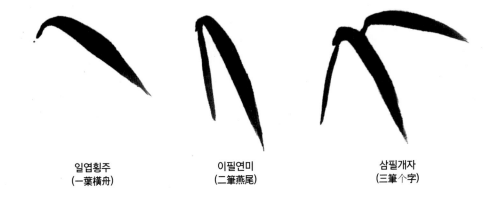

<div align="center">

일엽횡주
(一葉橫舟) 　　　이필연미
(二筆燕尾) 　　　삼필개자
(三筆个字)

그림 27. 대나무의 잎 1

</div>

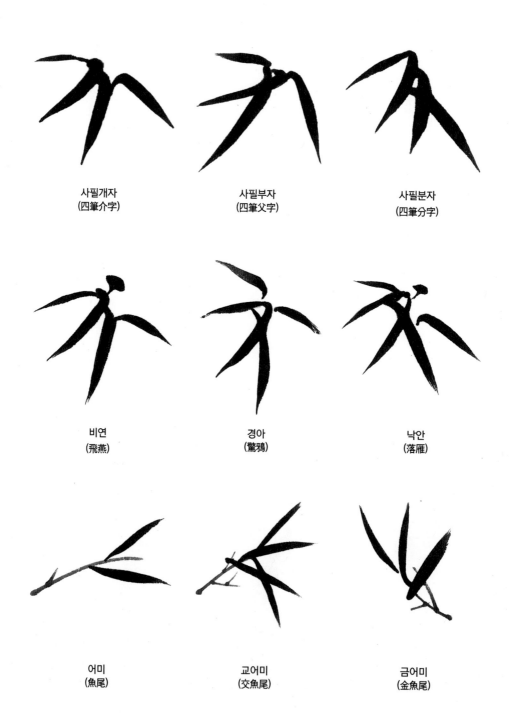

사필개자
(四筆介字)

사필부자
(四筆父字)

사필분자
(四筆分字)

비연
(飛燕)

경아
(驚鴉)

낙안
(落雁)

어미
(魚尾)

교어미
(交魚尾)

금어미
(金魚尾)

그림 28. 대나무의 잎 2

5) 대나무 순과 뿌리 그리기

대나무 순은 흐린 먹으로 위에서 아래로 붓을 내려치듯이 왼쪽, 오른쪽을 번갈아 겹치게 그립니다. 순의 껍질 옆은 짙은 먹으로 어린 잎을 힘차게 그려 생동감을 줍니다.

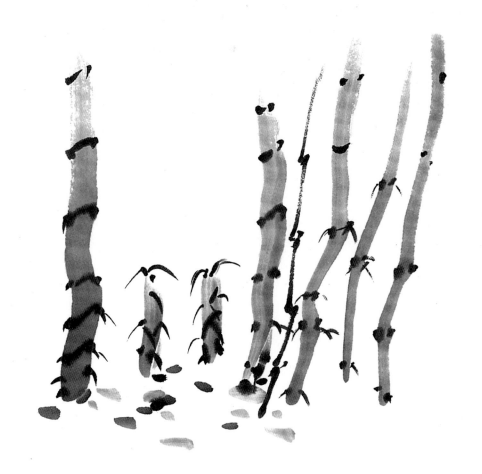

그림 29. 대나무 순과 뿌리

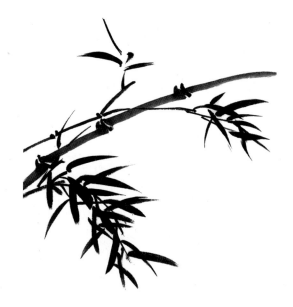

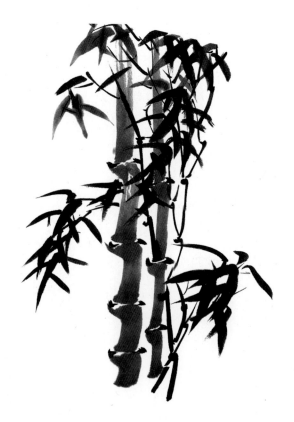

그림 30. 완성된 대나무

6) 비파(枇杷) 열매 그리기

노랗색 물감을 이용하여 비파 열매가 될 원형을 그립니다. 함께 보일 두 번째 세 번째 원형을 그립니다. 간격을 두고 네 번째 원형을 그린 물로 삼묵법을 만들어 열매 윗부분 1/2 부분에 덧그리면 색이 번져서 섞입니다.

그리고 열매 형태를 따라 선을 담묵으로 돌려주고 꼭지 부분에 점을 3~4개 정도 찍어 줍니다. 선을 돌릴 때는 그 열매의 방향에 따라 선의 강약을 잘 조절해 주어야 원근감을 볼 수 있습니다. 그리고 묵으로 줄기와 가지, 꼭지를 표현해 줍니다.

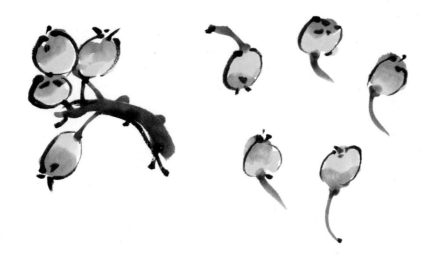

그림 31. 비파 열매

7) 동백 꽃

(1) 동백 꽃 그리기

삼묵법을 이용하여 붓에 주황색을 묻힌 다음 붓 끝에 양홍을 약간 찍어 꽃 한 송이에 여섯 잎을 그립니다. 수술 점을 그린 후 황색을 칠합니다. 그리고 대저색에 연한 녹색을 붓 끝에 약간 찍어 꽃받침을 그립니다.

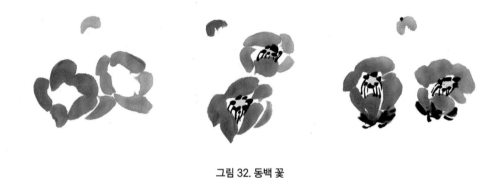

그림 32. 동백 꽃

(2) 동백 잎 그리기

짙은 녹색에 먹색을 혼합하여 잎을 그립니다. 가까이 있는 잎은 크고 진하게 그리고 멀리 있는 잎은 연하게 그려 원근감을 나타냅니다. 그리고 잎맥은 한 획만 긋는 것이 간결하게 보입니다. 대저와 녹색을 적당히 혼합하여 붓 끝에 먹색을 찍어 줄기와 가지를 그립니다.

그림 33. 동백 잎 그림 34. 완성된 동백

8) 새우 그리기

삼묵법으로 색을 만든 다음 새우 머리가 될 점 하나를 찍고 점 밑부분에 몸통에 이어줄 선을 그어 줍니다. 그린 점을 중심으로 좌, 우에 겹쳐 찍어 머리 형태를 만듭니다. 그린 머리 형태 옆에 간격을 두고 짧은 점을 네다섯 개 찍어 마디 모양 몸통을 만듭니다. 몸통 옆에 큰 점을 하나 찍고 양 옆에 작은 점을 찍어 새우 꼬리를 만듭니다.

중묵으로 양쪽 다리를 생동감 있게 그립니다. 머리 부분에 수염을 양쪽으로 길게 그립니다. 머리 가운데를 선과 점을 찍어 얼굴을 그리고 마무리합니다.

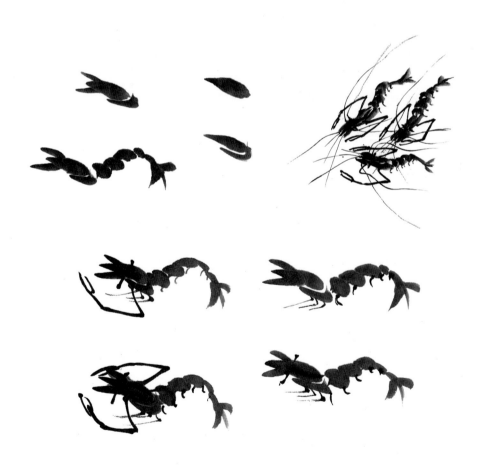

그림 35. 새우 그리기

9) 연꽃 그리기

농묵(濃墨)과 담묵(淡墨)으로 넓은 잎과 좁은 잎을 그리고 잎이 마르기 전에 잎맥을 그립니다. 줄기를 그려 잎에 연결합니다. 줄기 양쪽으로 엇갈리게 크고 작은 점을 찍습니다. 삼묵법으로 주홍색을 만든 후 꽃을 그린 후, 줄기와 수술을 그려 마무리합니다.

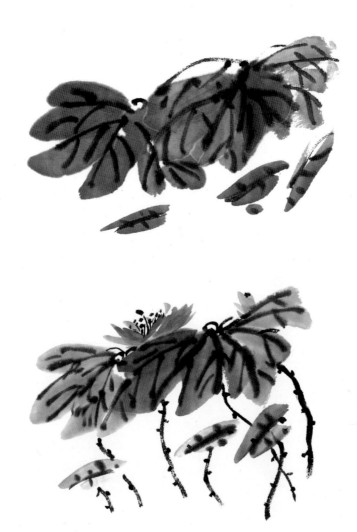

그림 36. 연꽃 그리기

10) 기타 그리기

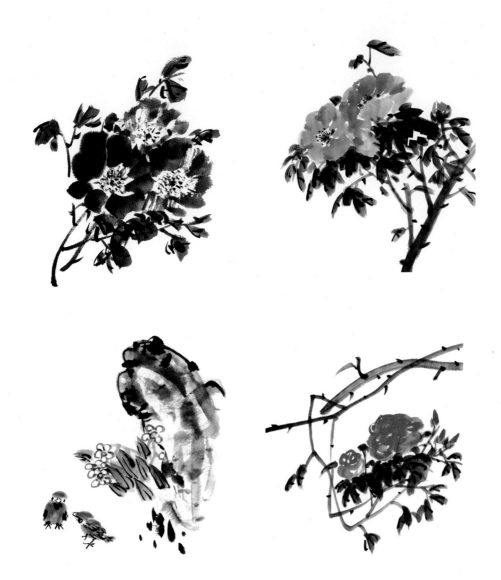

그림 37. 목단, 장미

문인화 일러스트·포스터 그림 모음^(작가 송종율)

문인화 일러스트 그림 모음에서는 작가의 작품
난초, 대나무, 국화, 매화, 목단, 수선화, 새우,
연꽃 및 포스터 그림을 수록하였습니다.

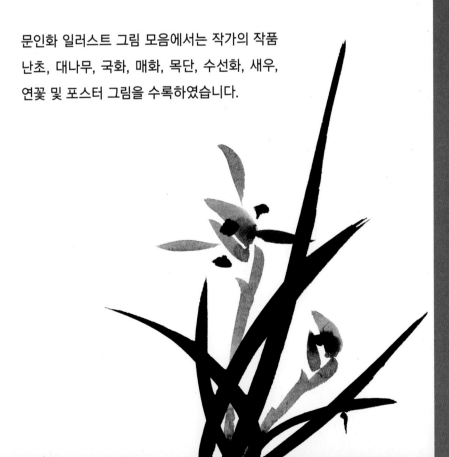

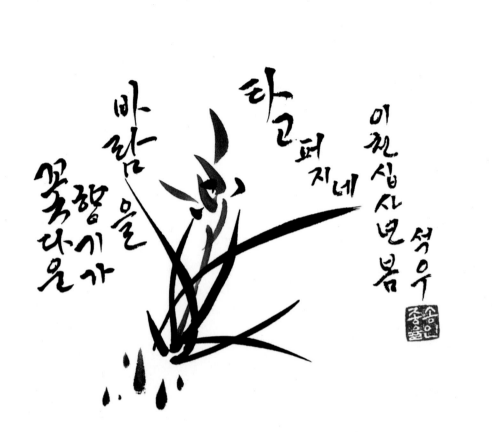

그림 1. 난(蘭), 24×27Cm

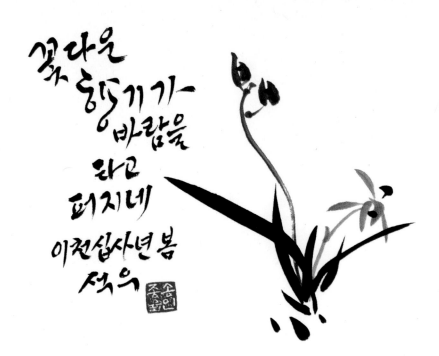

그림 2. 난(蘭), 24×27Cm

●
문인화 일러스트 · 포스터 그림 모음

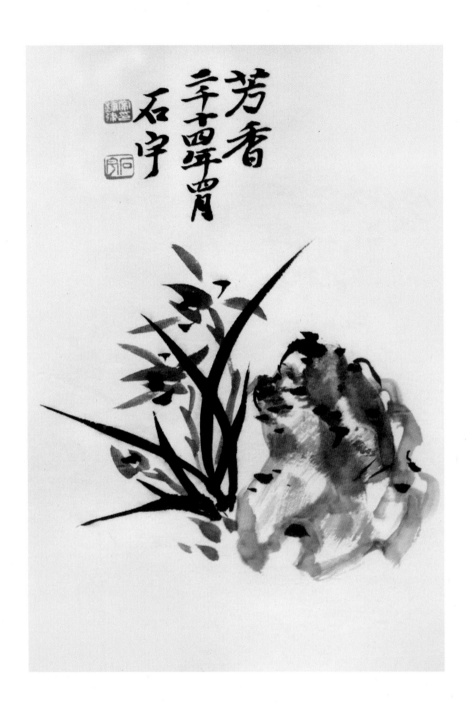

그림 3. 난(蘭), 24×27Cm

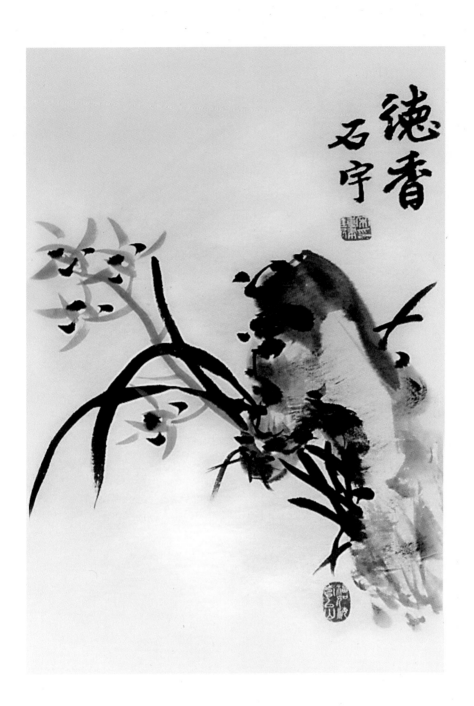

그림 4. 난(蘭), 24×27Cm

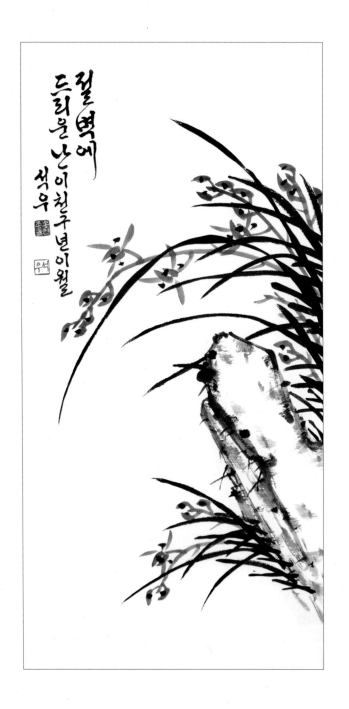

그림 5. 난(蘭), 40×140Cm

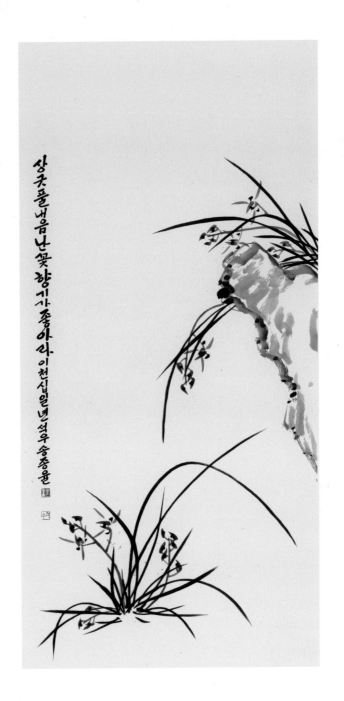

그림 6. 난(蘭), 70×140Cm

(2011년 대한민국미술대전 문인화 부문 특선작)

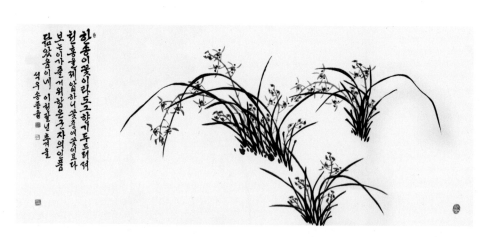

그림 7. 난(蘭), 70×140Cm

大器晩成
二千六
年夏
石宇

그림 8. 난(蘭), 40×70Cm

문인화 일러스트·포스터 그림 모음

바람과 이슬 속의 맑은 향기
을미년 오월 석우

그림 9. 난(蘭), 40×60Cm

그림 10. 죽(竹), 24×27Cm

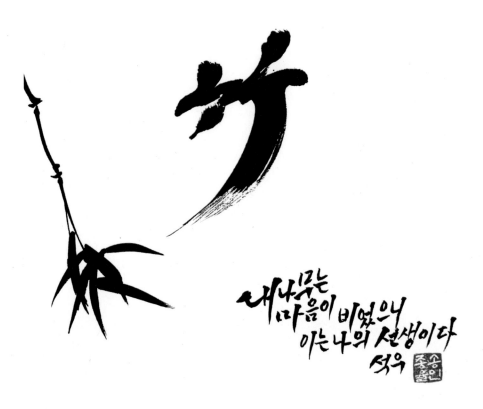

그림 11. 죽(竹), 24×27Cm

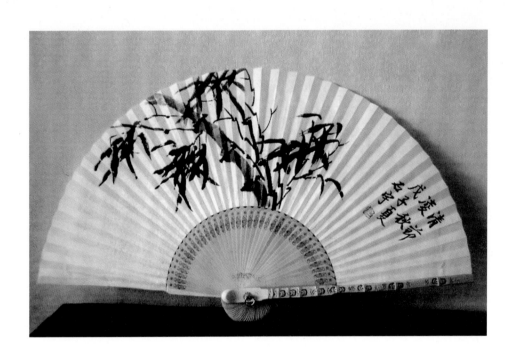

그림 12. 죽(竹), 25×52Cm

●

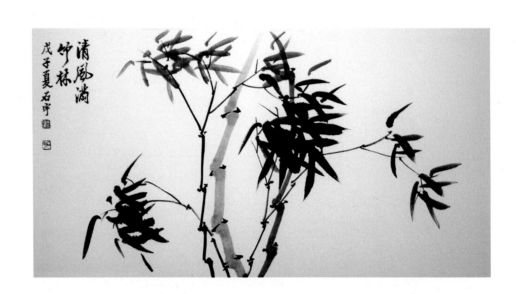

그림 13. 죽(竹), 30×60Cm

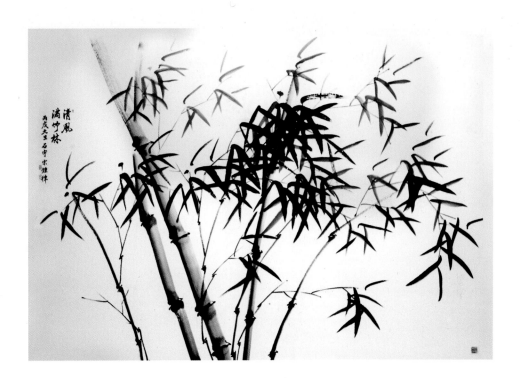

그림 14. 죽(竹), 120×240Cm

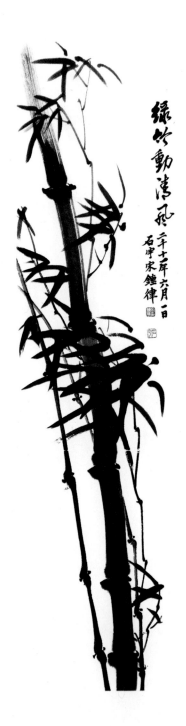

그림 15. 죽(竹), 35×140Cm

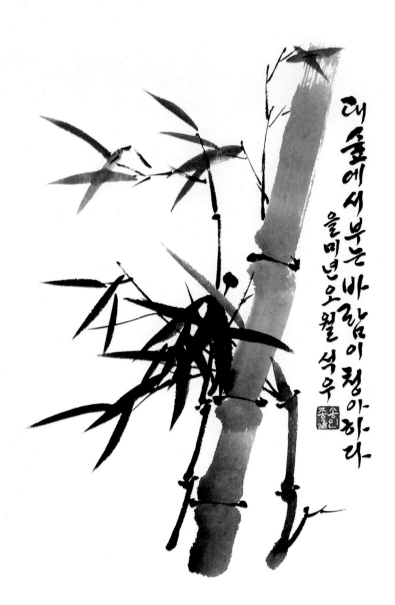

대
숲에서
부는
바람이
청아하
다

을미년오월
석우

그림 16. 죽(竹), 40×60Cm

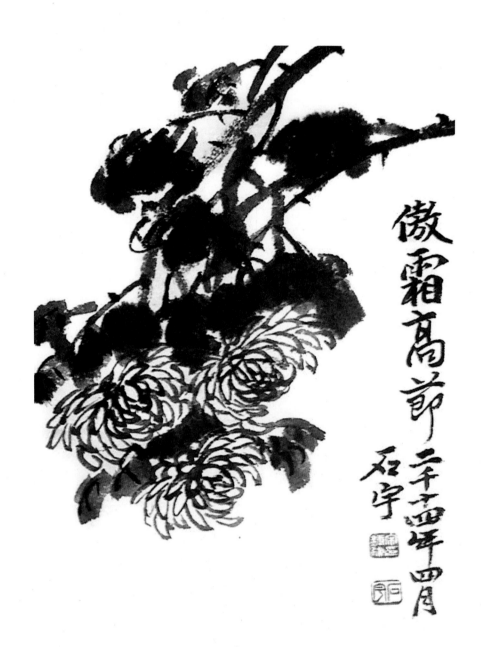

그림 17. 국화(菊花), 24×35Cm

맑은 매화~
향기가~
바람을
타고
퍼지네

이천십사년 봄
석우

그림 18. 매화(梅花), 24×27Cm

人醉梅花
夢中香
庚寅元旦 石宇

●

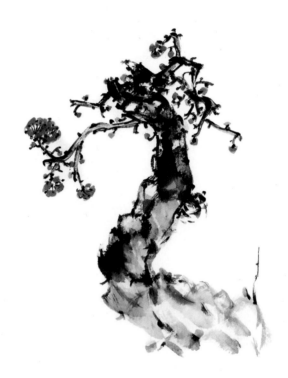

그림 19. 매화(梅花), 40×70Cm

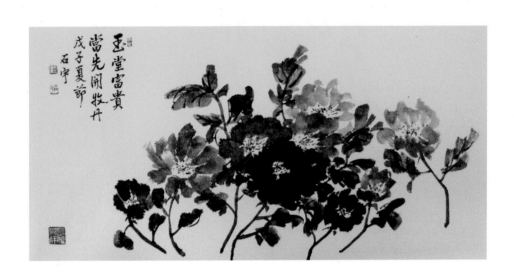

그림 20. 목단(牧丹), 30×60Cm

뜰에 어여쁘게 핀
수선화가
맑은 향기를
보내네

이천십사년 봄
성우

그림 21. 수선화(水仙花), 24×27Cm

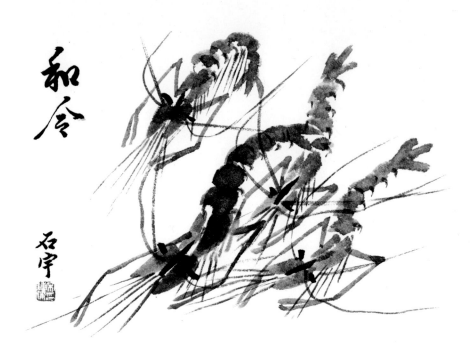

그림 22. 새우, 24×27Cm

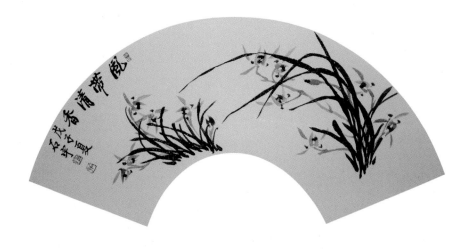

그림 23. 난(蘭), 30×60Cm

● 문인화 일러스트 · 포스터 그림 모음

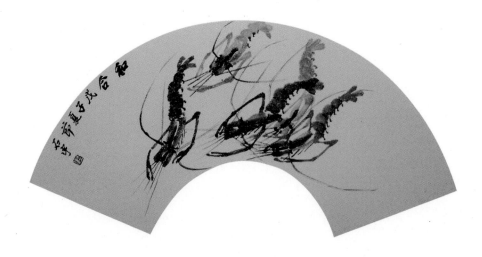

그림 24. 새우, 30×60Cm

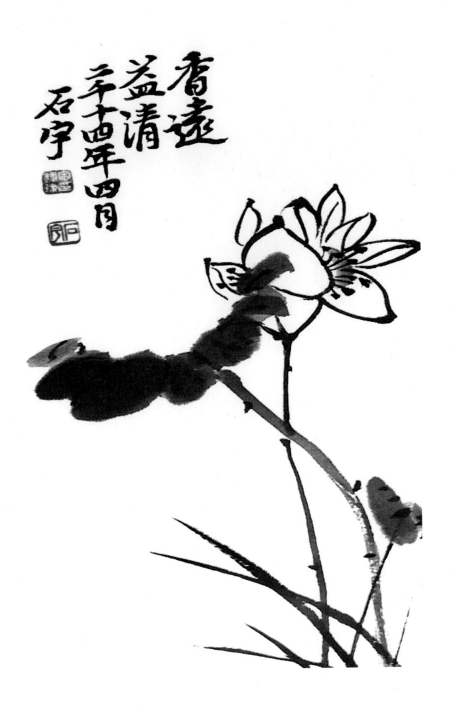

그림 25. 연(蓮), 24×35Cm

●

문인화 일러스트·포스터 그림 모음

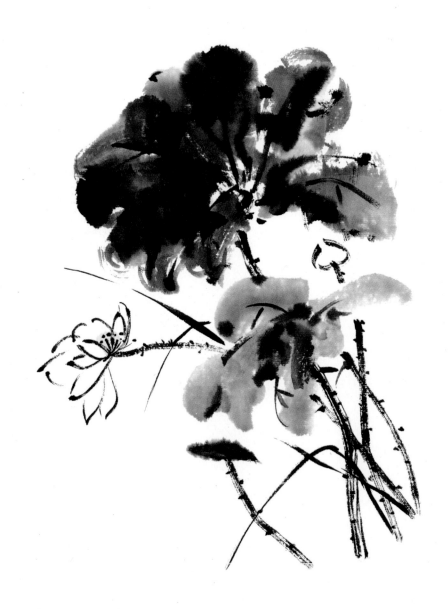

그림 26. 연(蓮), 24×35Cm

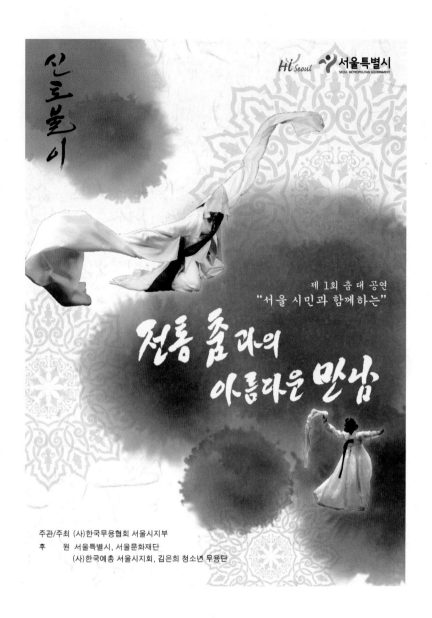

그림 27. 포스터(신토불이), 21×29Cm

문인화 일러스트·포스터 그림 모음

그림 28. 포스터(하늘축제), 21×29Cm

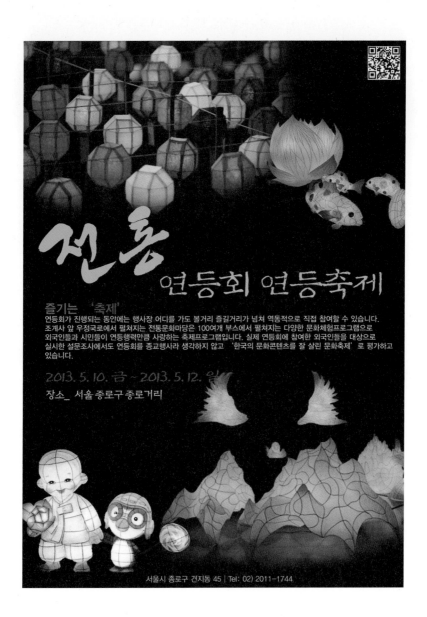

그림 29. 포스터(연등축제), 21×29Cm

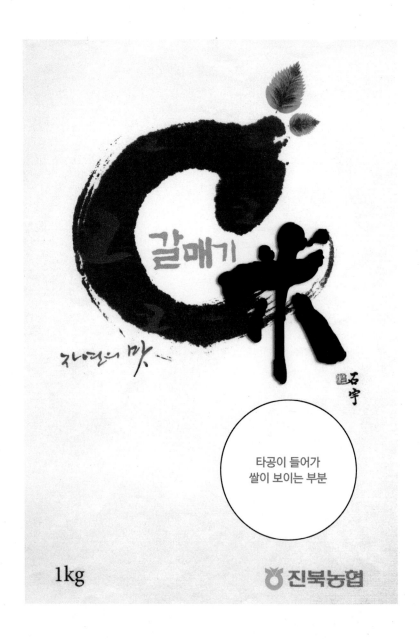

그림 30. 갈매기 쌀(米), 21×29Cm

06

서예 작품 모음
(작가 송종율)

서예 작품 모음에서는 한문 반야심경(般若心經), 해서(8폭), 금강경(金剛經) 초서(10폭) 및 기타 작품 등을 수록하였습니다.

般若波羅蜜多心経觀
自在菩薩行深般若波
羅蜜多時照見五蘊皆
空度一切苦厄 舍利子
色不異空空不異色色
即是空空即是色受想
行識亦復如是 舍利子
是諸法空相不生不滅

그림 1. 반야심경(般若心經), 33×63Cm(8-1, 2)

不垢不淨不增不減是
故空中無色無受想行
識無眼耳鼻舌身意無
色聲香味觸法無眼界
乃至無意識界無無明
亦無無明盡乃至無老
死亦無老死盡無苦集
滅道無智亦無得以無

그림 2. 반야심경(般若心經), 33×63Cm(8-3, 4)

서예 작품 모음

所得故菩提薩埵依般
若波羅蜜多故心無罣
碍無罣碍故無有恐怖
遠離顛倒夢想究竟涅
槃三世諸佛依般若波
羅蜜多故得阿耨多羅
三藐三菩提故知般若
波羅蜜多是大神咒是

그림 3. 반야심경(般若心經), 33×63Cm(8-5, 6)

大明咒是無上咒是無
等等咒能除一切苦真
實不虛故說般若波羅
蜜多咒即說咒曰揭帝

揭帝波羅揭帝波羅僧
揭帝菩提蓬婆訶
壬午年孟冬 石宇

그림 4. 반야심경(般若心經), 33×63Cm(8-7, 8)

그림 5. 금강경(金剛經), 90×180Cm(10-1, 2)

그림 6. 금강경(金剛經), 90×180Cm(10-3, 4)

그림 7. 금강경(金剛經), 90×180Cm(10-5, 6)

그림 8. 금강경(金剛經), 90×180Cm(10-7, 8)

서예 작품 모음

그림 9. 금강경(金剛經), 90×180Cm(10-9, 10)

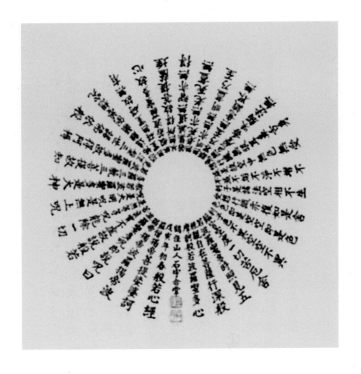

그림 10. 반야심경(般若心經) 원형, 40×40Cm

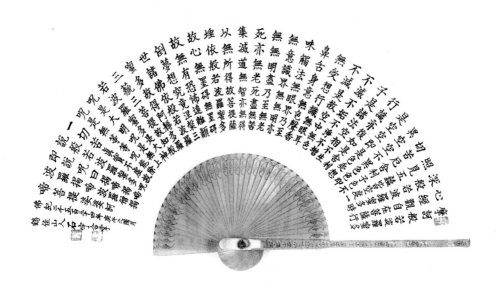

그림 11. 반야심경(般若心經) 부채, 25×52Cm

그림 12. 반야심경(般若心經) 보살, 70×140Cm

● 서예 작품 모음

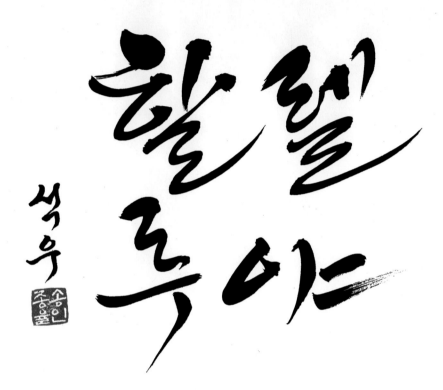

그림 13. 할렐루야, 30×30Cm

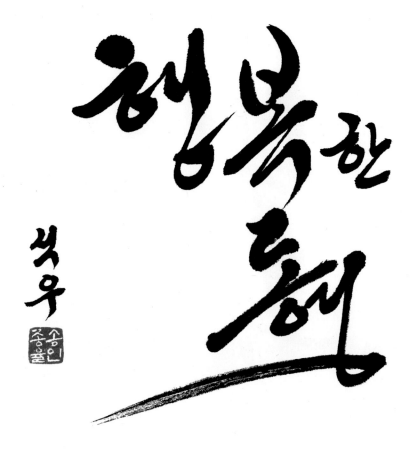

그림 14. 행복한 동행, 30×30Cm

찾아보기

참고문헌

1. **김호중 역음**, 547동 한글날, 한글 문화원, 1993
2. **한글 창간호**, 윤디자인 연구소, 1996
3. mind 4.0, 한글의 새로운 시도, 안그라픽스, 1999
4. **정글 NO9**, 윤디자인 연구소, 1998
5. **유정미**, 한글 조형성의 자유로운 탐구, 2003
6. **안상수 · 한재준 지음**, 한글디자인, 안그라픽스, 1999
7. **석금호 편저** 타이포그래픽 디자인, 미진사, 1994
8. **민철홍 · 한도룡 · 조영재 · 권면광 · 안상수 외 62명 지음**, 디자인 사전, 안그라픽스, 1994
9. **안상수**, 타이포그래피적 관점에서 본 이상 시에 관한 연구, 한양대학교 박사학위논문, 1995
10. **김창식**, 창조적 시각 표현을 위한 실험적 타이포그래피에 관한 연구, 홍익대학교 석사학위논문, 1990
11. **김종건**, 서양과 동양의 캘리그라피의 차이점, 2003
12. **김종건**, 디자이너를 위한 캘리그라피, 디자인 정글, 2005
13. **안상수**, 한글 타이포그래피와 서예의 상관 관계에 관한 고찰, 디자인 논문집 2호, 1998
14. **윤양희 · 김세호 · 박병천 지음**, 조선시대 한글 서예, 미진사, 1994
15. 캘리그라피, **이규복**, 안그라픽스, 2001
16. 캘리그라피, **장웅**, 도서출판 대성, 2009
17. **박선영**, 캘리그라피의 조형적 표현과 활용에 대한 연구, 건국대학교 석사학위논문, 2005
18. **민이식**, 문인화 기법 화예, 서예문인화, 2011
19. **송수남**, 한국화기법총서 사군자, 예정산업사, 1991
20. **서근섭**, 사군자, ㈜이화문화출판사, 1988
21. **이규복**, 캘리그라피, 안그라픽스, 2008
22. **왕은실**, 좋아 보이는 것들의 비밀 캘리그라피, ㈜도서출판 길벗, 2013
23. **주영갑**, 한글 서예 서간체 기초, ㈜이화문화출판사, 1998
24. **손수용**, 문인화 기법 연구, 이종, 2010
25. **권창륜**, 고등학교 서예, 우일출판사, 2000

캘리그라피와 먹그림

2015년 5월 1일 1판 1쇄 발행

저자	송종율
발행인	이무형
발행처	태학원
신고번호	제406-2012-000070호
주소	파주시 탄현면 장릉로49번길 26
전화	031-941-4136
팩스	031-941-4135

가격	30,000원
ISBN	978-89-92832-79-3 93650